手机短视频与Vlog剪辑大全

剪映+快影+必剪+巧影+VUE

龙 飞 编著

清华大学出版社
北京

内容简介

本书分享 10 多年的短视频与 Vlog 拍摄经验、26 万粉丝喜欢的后期剪辑技巧，从两条线帮助读者快速成为手机短视频剪辑高手。

第一条是后期剪辑线，内容包括剪映、快影、必剪、巧影、VUE 5 大后期 App、70 多个手机后期实战案例、100 多个 App 后期功能解析，助你快速精通手机短视频与 Vlog 剪辑！

第二条是效果题材线，内容包括各类短视频与 Vlog 的拍摄对象，如人像、风光、植物、动物、夜景、建筑、旅游、生活、街拍、全景、延时、微距等，让你一书在手成为手机剪辑高手！

本书所选作品精美丰富，讲解深入浅出，实战性强，适合喜欢用手机拍视频、分享的大众人群，以及想要深入了解手机短视频剪辑与后期 App 处理功能的用户阅读参考。另外，本书还适合广大 Vlog 爱好者、自媒体剪辑师、摄影师，以及从事短视频后期培训的人员使用。

图书在版编目 (CIP) 数据

手机短视频与 Vlog 剪辑大全：剪映 + 快影 + 必剪 + 巧影 +VUE / 龙飞编著 . —北京：清华大学出版社，2022.5

ISBN 978-7-302-60570-6

Ⅰ.①手… Ⅱ.①龙… Ⅲ.①移动电话机—摄影技术 ②视频编辑软件 Ⅳ.① J41 ② TN929.53 ③ TN94

中国版本图书馆 CIP 数据核字 (2022) 第 060495 号

责任编辑：李　磊
封面设计：杨　曦
版式设计：孔祥峰
责任校对：马遥遥
责任印制：丛怀宇

出版发行：清华大学出版社
　　　　　网　　　　址：http://www.tup.com.cn，http://www.wqbook.com
　　　　　地　　　　址：北京清华大学学研大厦A座　　　　邮　　编：100084
　　　　　社 总 机：010-83470000　　　　　　　　　　邮　　购：010-62786544
　　　　　投稿与读者服务：010-62776969，c-service@tup.tsinghua.edu.cn
　　　　　质 量 反 馈：010-62772015，zhiliang@tup.tsinghua.edu.cn
印 装 者：小森印刷霸州有限公司
经　　销：全国新华书店
开　　本：170mm×240mm　　　印　　张：14.75　　　字　　数：315千字
版　　次：2022年6月第1版　　　印　　次：2022年6月第1次印刷
定　　价：79.00元

产品编号：094310-01

前 言

PREFACE

如今，随着5G的到来，手机短视频用户还在不断增长中，中国短视频的用户已超过8亿，市场规模达到2000亿元。

同时，抖音、快手、B站这三大短视频行业巨头的用户量也在逐年攀升，如抖音平均日活跃用户数为6亿(2021年6月)，快手平均日活跃用户达到3.792亿(2021年第一季度)，B站平均日活跃用户达到2.23亿(2021年第一季度)。

另外，从2018年到2021年，中国Vlog用户规模也呈现持续扩大趋势，2018年Vlog用户规模为1.26亿人，2019年用户规模为2.49亿人，2020年用户规模3.68亿人，共增长2.42亿人，2021年用户规模预测达4.88亿人。

从这些数据可以看到，如今已经是一个"人人玩短视频"的时代，人们越来越喜欢用动态的视频展示自己的个性与风格。

短视频和Vlog已经成为人们生活中一种常用的娱乐消遣方式，甚至成为很多人生活的一部分。大量用户还以短视频拍摄和运营为职业，从中赢得更多的商机。一个成功的爆款短视频，能够让拍摄者和演员在短时间内吸引大量粉丝的关注。

那么，如何制作精彩的短视频效果呢？很多新手可能会碰到下面这些问题。

 ○ 你还在为不会电脑后期剪辑软件而烦恼吗？
 ○ 你还在为找不到视频的后期素材而苦恼吗？
 ○ 你还在为电脑不在身边无法剪辑而发愁吗？

其实，使用手机就能随时随地轻松剪辑短视频，本书便是基于抖音、快手、B站等热门短视频平台推出的视频剪辑工具——剪映、快影、必剪，将其作为主要对象进行编写的。另外，本书还介绍了巧影、VUE热门的第三方短视频剪辑工具，力求帮助读者一本书精通主流的手机短视频与Vlog剪辑工具。

在编写本书的过程中，笔者始终围绕读者最感兴趣、最想要学习的短视频后期知识，将其总结为两个要点，分别为剪映制作篇和特色剪辑篇，从而展开全书的内容，具体内容分布如下。

(1) 剪映制作篇：本书挑选比较实用且热门的剪映App，重点讲解短视频的后期剪辑技巧，这些都是做短视频后期必备的知识点，掌握并灵活运用这些技巧，能够让你在创作短视频时更加得心应手。

(2) 特色剪辑篇：本书介绍4大热门短视频App(快影、必剪、巧影和VUE)，将每款App的核心技巧集于一书，既省去读者盲目下载和试用的时间，又可以帮助大家更快、更好地剪出理想的视频效果。

同时，根据短视频爱好者常遇到的问题，本书将知识点进行拆分细化，无论是短视频入门玩家还是进阶爱好者，本书都能给你带来更多的创作经验与灵感。本书的特

色主要体现在3个方面，具体如下所述。

(1) 实用干货：挑选100多个极具实用性的技巧进行透彻的讲解，干货满满！

(2) 案例实操：通过分步讲解形式演示案例实操技巧，一看就懂，一学就会！

(3) 视频教学：随书附赠了70多个手机教学视频，扫码就可以轻松跟学跟做！

本书在编写时是基于当前各软件所截的实际操作图片，但书从编辑到出版需要一段时间，在这段时间里软件界面与功能会有调整与变化，比如有的内容删除了，有的内容增加了，这是软件开发商做的软件更新，请在阅读时根据书中的思路举一反三进行学习。

软件的操作方法和技巧是通用的，原理也是一样的，读者可以借鉴作者当前编写的内容结合实际版本进行操作。

本书由龙飞编著，提供视频素材和拍摄帮助的人员还有苏高、向小红、黄玉洁、燕羽、苏苏、杨婷婷、巧慧、刘沛琪、徐必文、黄建波等，在此表示感谢。由于作者知识水平有限，书中难免有疏漏之处，恳请广大读者批评、指正。

本书附赠所有案例的素材、效果和教学视频文件，手机微信或QQ扫描下方的二维码，然后将内容推送到自己的邮箱中，即可下载获取相应的资源。

素材文件

效果文件

教学视频

编　者

2022年5月

目　录

CONTENTS

| 第6章 | 快影：快手指定的短视频编辑工具 | 129 |

| 第7章 | 必剪：B站年轻人都在用的剪辑工具 | 151 |

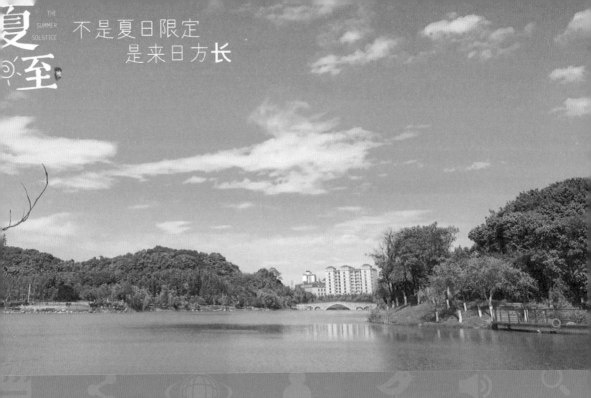

不是夏日限定
是来日方长

第 1 章

视频剪辑：一部手机就能轻松搞定

　　如今，短视频的剪辑工具越来越多，功能也越来越强大。其中，剪映App是抖音推出的一款视频剪辑软件，拥有全面的剪辑功能，支持剪辑、缩放视频轨道、替换素材和磨皮瘦脸等功能，还有丰富的曲库资源和视频素材资源。本章笔者将从认识剪映开始介绍剪映App的具体操作方法。

1.1 认识剪映的工作界面

剪映App是一款功能非常全面的手机剪辑软件，能够让用户在手机上轻松完成短视频剪辑。本节将介绍其界面特点和主要功能，帮助读者快速入门。

1.1.1 了解剪映的界面特点

打开剪映App，进入"剪辑"主界面，点击"开始创作"按钮，如图1-1所示。进入"照片视频"界面，在其中选择相应的视频或照片素材，如图1-2所示。

教学视频

点击"添加"按钮，即可成功导入相应的照片或视频素材，并进入"编辑"界面，其界面组成如图1-3所示。

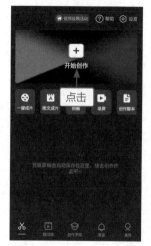

图1-1　点击"开始创作"按钮

图1-2　选择相应的视频或照片素材

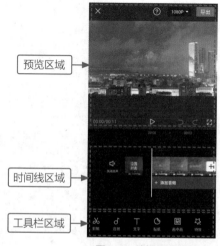

图1-3　编辑界面的组成

预览区域左下角的时间，表示当前时长和视频的总时长。点击预览区域的"全屏"按钮，可全屏预览视频效果，如图1-4所示。点击"播放"按钮▷，即可播放视频，如图1-5所示。用户在进行视频编辑操作后，可以点击预览区域右下角的"撤回"按钮⤺，即可撤销上一步的操作。

图1-4　全屏预览视频效果

图1-5　播放视频

1.1.2　了解剪映的基本工具

剪映App的所有剪辑工具都位于界面底部，非常方便快捷。在工具栏区域中不进行任何操作时，我们可以看到一级工具栏，其中有剪辑、音频、文字等功能，如图1-6所示。

教学视频

一级工具栏

图1-6　一级工具栏

例如，点击"剪辑"按钮，可以进入剪辑二级工具栏，如图1-7所示。点击"音频"按钮，可以进入音频二级工具栏，如图1-8所示。

图1-7　剪辑二级工具栏　　　　　　　　　　图1-8　音频二级工具栏

专家提醒

在时间线区域的视频轨道上，点击右侧的 ⊞ 按钮，进入"最近项目"界面，在其中选择相应的视频或照片素材。点击"添加"按钮，即可在时间线区域的视频轨道上添加一个新的视频或照片素材。另外，用户还可以点击"开始创作"按钮，然后切换至"素材库"界面，可以看到剪映素材库中丰富的内置素材，向上滑动屏幕，可以看到有黑白场、故障动画、片头和时间片段等素材。

1.2 掌握基本的剪辑操作

本节主要介绍剪映App的一些基本剪辑操作，如缩放轨道、逐帧剪辑、视频剪辑、替换素材、视频变速等，帮助大家打好视频剪辑的基础。

1.2.1 缩放轨道进行精细剪辑

在时间线区域中有一根白色的垂直线条，叫做时间轴，上面为时间刻度，用户可以在时间线上任意滑动视频，查看导入的视频效果。在时间线上可以看到视频轨道和音频轨道，用户还可以增加字幕轨道，如图1-9所示。

教学视频

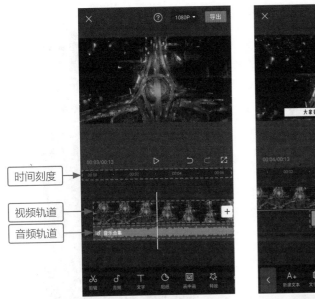

时间刻度

视频轨道

音频轨道

时间轴

字幕轨道

图1-9　时间线区域

用双指在视频轨道上捏合，可以缩放时间线的大小，如图1-10所示。

缩小

放大

图1-10　缩放时间线的大小

1.2.2　逐帧剪辑截取所需素材

剪映App除了能对视频进行粗剪外，还能精细到视频每一帧的剪辑。在剪映App中导入3段素材，如图1-11所示。

如果导入的素材位置不对，用户可以选中并长按需要更换位置的素

教学视频

材，所有素材便会变成小方块，如图1-12所示。

图1-11　导入素材

图1-12　长按素材

变成小方块后，即可将视频素材移动到合适的位置，如图1-13所示。移动到合适的位置后，松开手指即可成功调整素材位置，如图1-14所示。

图1-13　移动素材位置

图1-14　成功调整素材位置

如果用户想要对视频进行更加精细的剪辑，只需放大时间线，如图1-15所示。在时间刻度上，用户可以看到显示最高剪辑精度为5帧画面，如图1-16所示。

图1-15　放大时间线

图1-16　显示最高剪辑精度

　　虽然时间刻度上显示最高的精度是5帧画面，也就是说大于5帧的画面可以分割，但是用户也可以在大于2帧且小于5帧的位置进行分割，如图1-17所示。

图1-17　大于5帧的分割(左)和大于2帧且小于5帧的分割(右)

1.2.3　分割、复制、删除和编辑素材

　　剪映App可以对短视频进行分割、复制、删除和编辑等剪辑处理，下面介绍具体操作方法。

教学视频

步骤 01 打开剪映 App，在主界面中点击"开始创作"按钮，如图 1-18 所示。

步骤 02 进入手机相册，❶选择合适的视频素材；❷点击右下角的"添加"按钮，如图 1-19 所示。

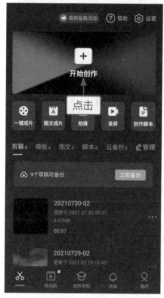

图1-18 点击"开始创作"按钮

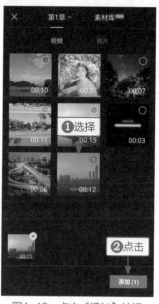

图1-19 点击"添加"按钮

步骤 03 执行操作后，即可导入该视频素材，点击左下角的"剪辑"按钮，如图 1-20 所示。

步骤 04 执行操作后，进入"视频剪辑"界面，如图 1-21 所示。

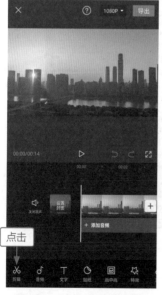

图1-20 点击"剪辑"按钮

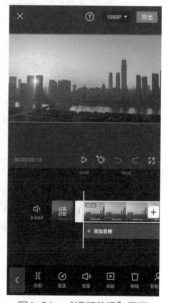

图1-21 "视频剪辑"界面

步骤 05 拖曳时间轴至需要分割的位置，如图 1-22 所示。

步骤 06 点击"分割"按钮，即可分割视频，如图 1-23 所示。

图1-22 拖曳时间轴

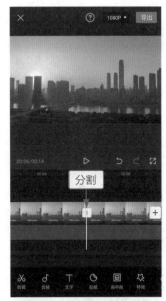
图1-23 分割视频

步骤 07 ❶选择视频的片尾；❷点击"删除"按钮，如图 1-24 所示。

步骤 08 执行操作后，即可删除剪映默认添加的片尾，如图 1-25 所示。

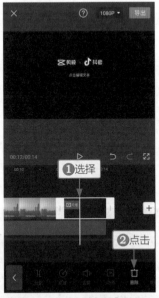
图1-24 点击"删除"按钮

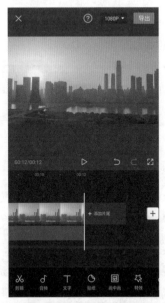
图1-25 删除默认片尾

步骤 09 在剪辑二级工具栏中点击"编辑"按钮，可以对视频进行旋转、镜像、裁剪等编辑处理，如图 1-26 所示。

步骤 10 在剪辑二级工具栏中点击"复制"按钮，可以快速复制选择的视频片段，如图 1-27 所示。

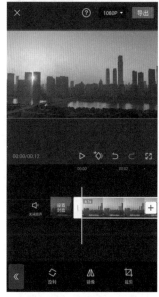 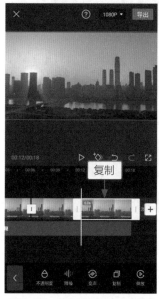

图1-26　视频编辑功能　　　　　　　　　　图1-27　复制选择的视频片段

1.2.4　替换素材：倒计时片头

【效果展示】："替换"素材功能能够快速替换视频轨道中不合适的视频素材，效果如图1-28所示。

案例效果　　教学视频

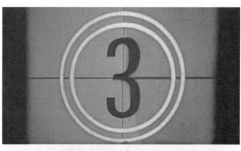

图1-28　效果展示

下面我们介绍使用剪映App替换视频素材的具体操作方法。

步骤 01 在剪映 App 中导入相应的视频素材，如图 1-29 所示。

步骤 02 如果用户发现更适合的素材，可以使用"替换"功能将其替换；❶选择要替换的视频片段；❷点击"替换"按钮，如图 1-30 所示。

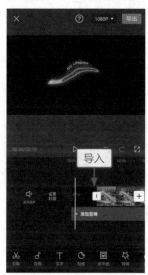

图1-29　导入视频素材

图1-30　点击"替换"按钮

步骤 03 进入手机相册，点击"素材库"按钮，如图 1-31 所示。

步骤 04 执行操作后，即可切换至"素材库"选项卡，如图 1-32 所示。

图1-31　点击"素材库"按钮

图1-32　切换至"素材库"选项卡

步骤 05 在"片头"选项区中选择合适的动画素材，如图 1-33 所示。

步骤 06 执行操作后，即可替换所选的素材，如图 1-34 所示。

图1-33　选择合适的动画素材

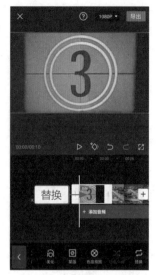

图1-34　替换所选的素材

专家提醒

　　用户在剪映App中制作完效果后，可以点击"导出"按钮导出成品，书中不再一一详细介绍导出操作。

1.2.5　视频变速：精彩蒙太奇

　　【效果展示】："变速"功能能够改变视频的播放速度，让画面更有动感，同时还可以模拟"蒙太奇"的镜头效果，如图1-35所示。

案例效果　　教学视频

图1-35　效果展示

下面我们介绍使用剪映App制作曲线变速短视频的操作方法。

步骤 01 在剪映 App 中导入一段视频素材，❶添加合适的背景音乐；❷点击底部的"剪辑"按钮，如图 1-36 所示。

步骤 02 进入"剪辑"界面，点击"变速"按钮，如图 1-37 所示。

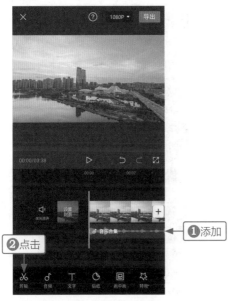

图1-36 点击"剪辑"按钮

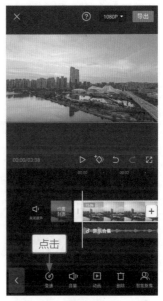

图1-37 点击"变速"按钮

步骤 03 执行操作后，点击"常规变速"按钮，如图 1-38 所示。

步骤 04 拖曳红色的圆环滑块，即可调整整段视频的播放速度，如图 1-39 所示。

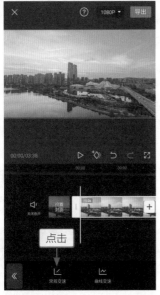

图1-38 点击"常规变速"按钮

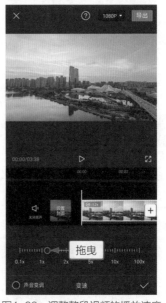

图1-39 调整整段视频的播放速度

步骤 05 在变速操作菜单中点击"曲线变速"按钮，进入"曲线变速"编辑界面，选择"蒙太奇"选项，如图 1-40 所示。

步骤 06 点击"点击编辑"按钮，进入"蒙太奇"编辑界面，在此可以进一步调整变速点，如图 1-41 所示。

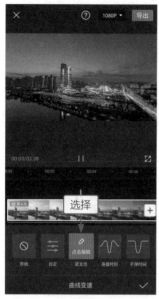

图1-40　选择"蒙太奇"选项

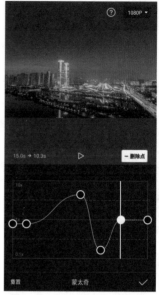

图1-41　"蒙太奇"编辑界面

专家提醒

　　在"蒙太奇"编辑界面中，将时间轴拖曳到需要进行变速处理的位置，点击 |+添加点|按钮，即可添加一个新的变速点。将时间轴拖曳到需要删除的变速点上，点击|-删除点|按钮，即可删除所选的变速点。用户可以根据背景音乐的节奏，适当添加、删除并调整变速点的位置。

1.3 编辑处理视频素材

　　用户除了可以对短视频进行基本的剪辑处理外，还可以通过剪映App的剪辑功能制作一些有趣的视频效果，如倒放视频、定格画面、磨皮瘦脸、漫画脸等。

1.3.1 倒放视频：时光倒流

　　【效果展示】：在制作一些短视频时，我们可以将其倒放，得到更有创意的画面效果。在本实例中我们可以看到，原本视频中的画面完全颠倒了过来，向前走的人物变成了倒着

案例效果　　教学视频

走，效果如图1-42所示。

图1-42 效果展示

下面我们介绍使用剪映App制作视频倒放效果的操作方法。

步骤 01 在剪映 App 中导入一段素材，并添加合适的背景音乐，如图 1-43 所示。

步骤 02 ❶选择视频轨道；❷点击"倒放"按钮，如图 1-44 所示。

图1-43 添加背景音乐

图1-44 点击"倒放"按钮

步骤 03 系统会对视频片段进行倒放处理，并显示处理进度，如图 1-45 所示。

步骤 04 稍等片刻，即可倒放所选的视频片段，如图 1-46 所示。

图1-45 显示倒放处理进度

图1-46 倒放所选的视频片段

1.3.2 定格功能：挥手变天

【效果展示】："定格"功能能够将视频中的某一帧画面定格并持续3s。在本实例中我们可以看到，在人物挥手的过

案例效果

教学视频

程中突然一个闪白，画面就像被照相机拍成了照片一样定格了，接着画面又继续动起来，效果如图1-47所示。

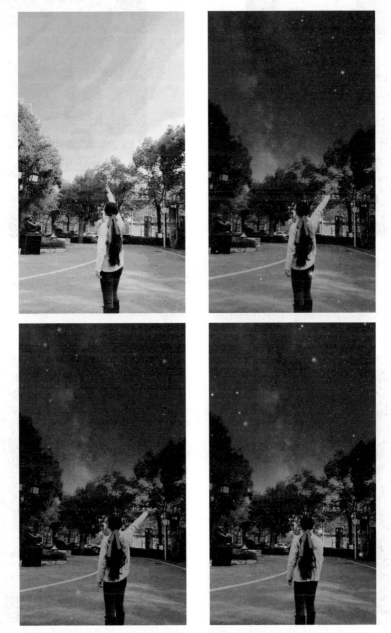

图1-47 效果展示

下面我们介绍使用剪映App制作视频定格效果的操作方法。

步骤 01 在剪映 App 中导入一段素材，并添加相应的音频，如图 1-48 所示。

步骤 02 点击底部的"剪辑"按钮，进入"剪辑"界面。❶拖曳时间轴至需要定格的位置；❷在剪辑二级工具栏中点击"定格"按钮，如图 1-49 所示。

图1-48　添加音频

图1-49　点击"定格"按钮

步骤 03 执行操作后，即可自动分割出所选的定格画面，该片段将持续 3s，如图 1-50
所示。

步骤 04 返回主界面，依次点击"音频"→"音效"按钮，在"机械"选项卡中选择"拍
照声 1"选项，如图 1-51 所示。

图1-50　分割出定格片段画面

图1-51　选择"拍照声1"选项

步骤 05 点击"使用"按钮，添加一个拍照音效，并将音效轨道调整至合适位置，如
图 1-52 所示。

步骤 06 返回主界面，依次点击"特效"→"画面特效"按钮，在"基础"特效选项卡
中选择"白色渐显"特效，如图 1-53 所示。

图1-52 调整音效位置

图1-53 选择"白色渐显"特效

步骤 07 点击 ✓ 按钮，即可添加一个"白色渐显"特效，如图 1-54 所示。

步骤 08 适当调整"白色渐显"特效的持续时间，将其缩短到与音效的时长基本一致，如图 1-55 所示。

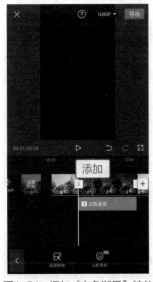

图1-54 添加"白色渐显"特效

图1-55 调整特效的持续时间

1.3.3 磨皮瘦脸：爱笑的女孩

【效果展示】："磨皮"和"瘦脸"功能可以美化人物的皮肤和脸型，让皮肤变得更加细腻，脸蛋也变得更加娇小，效果如图1-56所示。

案例效果

教学视频

图1-56　效果展示

下面我们介绍剪映App中"磨皮"和"瘦脸"功能的具体操作方法。

步骤 01 在剪映 App 中导入一段素材，点击"剪辑"按钮，如图 1-57 所示。

步骤 02 执行操作后，点击"美化"按钮，如图 1-58 所示。

图1-57　点击"剪辑"按钮

图1-58　点击"美化"按钮

步骤 03 进入"美化"界面，❶在"美颜"选项卡中选择"磨皮"选项；❷适当向右拖曳滑块，使人物的皮肤更加细腻，如图 1-59 所示。

步骤 04 ❶选择"瘦脸"选项；❷适当向右拖曳滑块，使人物的脸型更加完美，如图 1-60 所示。

图1-59 调整"磨皮"选项

图1-60 调整"瘦脸"选项

1.3.4 玩法功能：秒变漫画脸

【效果展示】："玩法"功能可以让人物照片瞬间变成有趣的漫画图片，效果如图1-61所示。

案例效果　　教学视频

图1-61 效果展示

下面我们介绍剪映App中"玩法"功能的具体操作方法。

步骤01 在剪映 App 中导入一段素材，点击"比例"按钮，如图 1-62 所示。

步骤02 执行操作后，选择 9:16 选项，如图 1-63 所示。

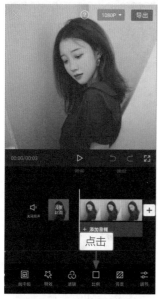

图1-62　点击"比例"按钮

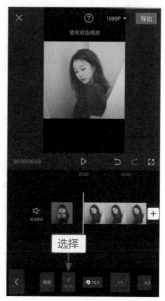

图1-63　选择9:16选项

步骤 03 点击 ◄ 按钮返回，点击工具栏中的"背景"按钮，如图 1-64 所示。

步骤 04 执行操作后，选择"画布模糊"选项，如图 1-65 所示。

图1-64　点击"背景"按钮

图1-65　选择"画布模糊"选项

步骤 05 进入"画布模糊"界面，选择第 3 个模糊效果，如图 1-66 所示。

步骤 06 选择视频轨道，❶适当向右拖曳时间轴；❷点击"分割"按钮，如图 1-67 所示。

图1-66　选择第3个模糊效果

图1-67　点击"分割"按钮

步骤 07 ❶选择第 1 段素材；❷向右拖曳视频轨道右侧的白色拉杆；❸将其时长设置为 3.5s，如图 1-68 所示。

步骤 08 用与上同样的操作方法，❶将第 2 段素材的时长设置为 3.8s；❷选择第 2 段素材；❸点击"玩法"按钮，如图 1-69 所示。

图1-68　设置视频时长

图1-69　点击"玩法"按钮

步骤 09 进入"玩法"界面，选择"日漫"选项，如图 1-70 所示。

步骤 10 执行操作后，显示生成漫画效果的进度，如图 1-71 所示。

图1-70　选择"日漫"选项

图1-71　显示生成进度

步骤 **11** ▶ 稍等片刻即可生成漫画效果，返回主界面，点击"转场"按钮 ⏋，如图1-72所示。

步骤 **12** ▶ 进入"转场"界面，❶切换至"运镜转场"选项卡；❷选择"推近"转场效果，如图1-73所示。

图1-72　点击"转场"按钮

图1-73　选择"推近"转场效果

步骤 **13** ▶ 返回主界面，❶拖曳时间轴至起始位置；❷点击"特效"按钮，如图1-74所示。

步骤 **14** ▶ 点击"画面特效"按钮进入其界面，❶切换至"基础"选项卡；❷选择"变清晰"特效，如图1-75所示。

图1-74 点击"特效"按钮

图1-75 选择"变清晰"特效

步骤 15 返回上一步，❶拖曳时间轴至第 2 段素材的起始位置；❷点击"画面特效"按钮，如图 1-76 所示。

步骤 16 再次进入"画面特效"界面，❶切换至"氛围"选项卡；❷选择"金粉"特效，如图 1-77 所示。

图1-76 点击"画面特效"按钮

图1-77 选择"金粉"特效

步骤 17 用与上同样的操作方法，再添加一个"动感"选项卡中的"波纹色差"特效，如图 1-78 所示。

步骤 18 调整"波纹色差"和"金粉"特效轨道的持续时间，使其与视频结束位置对齐，如图 1-79 所示。最后添加合适的背景音乐。

图1-78 添加"波纹色差"特效

图1-79 调整特效时长

1.3.5 一键成片：夏天的风

【效果展示】："一键成片"是剪映App为了方便用户剪辑视频推出的一个模板功能，操作非常简单，而且实用性也很强，效果如图1-80所示。

案例效果　　　　教学视频

图1-80 效果展示

下面我们介绍剪映App中"一键成片"功能的具体操作方法。

步骤 01 打开剪映 App，在主界面中点击"一键成片"按钮，如图 1-81 所示。

步骤 02 进入手机相册，❶选择需要剪辑的素材；❷点击"下一步"按钮，如图 1-82 所示。

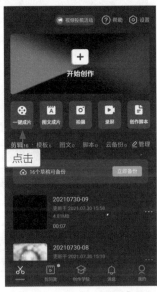

图1-81 点击"一键成片"按钮

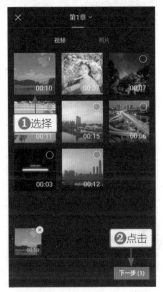

图1-82 点击"下一步"按钮

步骤 03 执行操作后，显示合成效果的进度，如图 1-83 所示。

步骤 04 稍等片刻视频即可制作完成，并自动播放预览，如图 1-84 所示。

图1-83 显示合成效果的进度

图1-84 预览模板效果

步骤 05 用户可以自行选择喜欢的模板，点击"点击编辑"按钮，如图 1-85 所示。

步骤 06 默认进入"视频编辑"选项卡，❶点击卜方的"点击编辑"按钮；❷弹出操作菜单，在其中可以选择相应的视频编辑功能，如图 1-86 所示。

图1-85 点击"点击编辑"按钮

图1-86 视频编辑功能

步骤 07 ❶切换至"文本编辑"选项卡，选择需要更改的文字；❷点击"点击编辑"按钮，即可对文字重新进行编辑，如图 1-87 所示。

步骤 08 点击"导出"按钮，即可导出视频文件，如图 1-88 所示。

图1-87 点击"点击编辑"按钮

图1-88 点击"导出"按钮

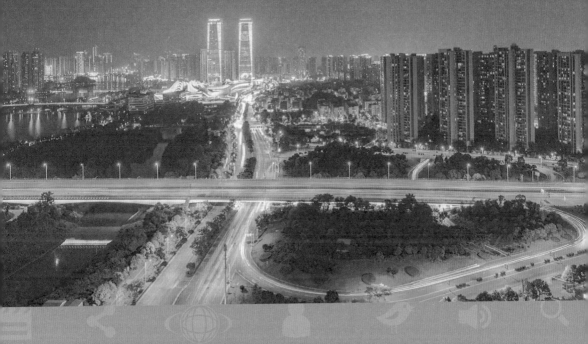

第 2 章
调色特效：让普通短视频秒变大片

　　如今，人们的欣赏眼光越来越高，喜欢追求更有创造性的短视频作品。因此，在短视频平台上，大家经常可以刷到很多非常有创意的特效画面，不仅色彩丰富吸睛，而且画面炫酷神奇，非常受大众的喜爱，轻轻松松就能收获百万点赞。本章将介绍短视频的调色、特效处理和抠图技巧，让普通视频秒变精彩大片。

2.1 视频调色处理

在后期对短视频的色调进行处理时，不仅要突出画面主体，还需要表现适合主题的艺术气息，实现完美的色调视觉效果。

2.1.1 基本调色：蓝天白云

【效果展示】：本实例主要运用剪映App的"调节"功能，对原视频素材的色彩和影调进行适当调整，让画面效果变得更加夺目，效果如图2-1所示。

案例效果1　　案例效果2　　教学视频

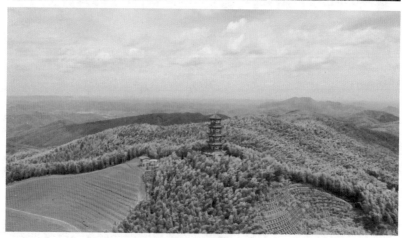

图2-1　效果展示

下面我们介绍使用剪映App把灰蒙蒙的天空调出蓝天白云效果的具体操作方法。

步骤 01 在剪映 App 中导入一段素材，❶选择视频轨道；❷点击"调节"按钮，如图2-2所示。

步骤 02 进入"调节"界面，❶选择"亮度"选项；❷拖曳滑块，将其参数调至 10，如图 2-3 所示。

图2-2 点击"调节"按钮

图2-3 调节"亮度"参数

步骤 03 ❶选择"对比度"选项；❷拖曳滑块，将其参数调至 18，如图 2-4 所示。

步骤 04 ❶选择"饱和度"选项；❷拖曳滑块，将其参数调至 39，如图 2-5 所示。

图2-4 调节"对比度"参数

图2-5 调节"饱和度"参数

步骤 05 ❶选择"光感"选项；❷拖曳滑块，将其参数调至 −8，如图 2-6 所示。

步骤 06 ❶选择"色温"选项；❷拖曳滑块，将其参数调至 −15，如图 2-7 所示。

图2-6 调节"光感"参数

图2-7 调节"色温"参数

2.1.2 添加滤镜：赛博朋克

【效果展示】：赛博朋克风格是现在网络上非常流行的色调，画面以青色和洋红色为主，也就是说这两种色调的搭配是画面的主基调，效果如图2-8所示。

案例效果1

案例效果2

教学视频

图2-8 效果展示

下面我们介绍使用剪映App调出赛博朋克色调的具体操作方法。

步骤 01 在剪映App中导入一段素材，❶选择视频轨道；❷点击"滤镜"按钮，如图2-9所示。

步骤 02 进入"滤镜"界面，❶切换至"风格化"选项卡；❷选择"赛博朋克"滤镜，如图2-10所示。

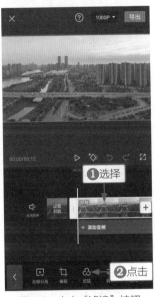

图2-9　点击"滤镜"按钮

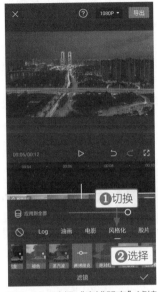

图2-10　选择"赛博朋克"滤镜

步骤 03 拖曳滑块，设置滤镜的应用程度为30，如图2-11所示。

步骤 04 确认后返回上一步，点击"调节"按钮，如图2-12所示。

图2-11　设置滤镜的应用程度

图2-12　点击"调节"按钮

步骤 05 进入"调节"界面，❶选择"亮度"选项 ❷拖曳滑块，将其参数调至10，如图2-13所示。

步骤 06 ❶选择"对比度"选项；❷拖曳滑块，将其参数调至 10，如图 2-14 所示。

图2-13 调节"亮度"参数

图2-14 调节"对比度"参数

步骤 07 ❶选择"饱和度"选项；❷拖曳滑块，将其参数调至 7，如图 2-15 所示。

步骤 08 ❶选择"锐化"选项；❷拖曳滑块，将其参数调至 19，如图 2-16 所示。

图2-15 调节"饱和度"参数

图2-16 调节"锐化"参数

步骤 09 ❶选择"色温"选项；❷拖曳滑块，将其参数调至 –21，如图 2-17 所示。

步骤 10 ❶选择"色调"选项；❷拖曳滑块，将其参数调至 20，如图 2-18 所示。

图2-17 调节"色温"参数

图2-18 调节"色调"参数

2.1.3 磨砂色调：油画般的日落景象

【效果展示】：磨砂色调会增加画面的粗糙度和浮雕效果，很适合用在日落视频上，有种油画般的效果，如图2-19所示。

案例效果1

案例效果2

教学视频

图2-19 效果展示

下面我们介绍在剪映App中调出磨砂色调的具体操作方法。

步骤 01 在剪映 App 中导入一段视频素材，点击"调节"按钮，如图 2-20 所示。

步骤 02 进入"调节"界面，设置"亮度"参数为 −7，降低画面的整体亮度，如图 2-21 所示。

图2-20　点击"调节"按钮

图2-21　设置"亮度"参数

步骤 03 设置"对比度"参数为 15，增强画面的颜色对比度，如图 2-22 所示。

步骤 04 设置"饱和度"参数为 19，提高画面的色彩饱和度，如图 2-23 所示。

图2-22　设置"对比度"参数

图2-23　设置"饱和度"参数

步骤 05 设置"锐化"参数为 21，提高画面的清晰度，如图 2-24 所示。

步骤 06 设置"高光"参数为 22，增加画面中高光部分的亮度，如图 2-25 所示。

图2-24 设置"锐化"参数

图2-25 设置"高光"参数

步骤 07 设置"色温"参数为 19，增加画面的暖调效果，如图 2-26 所示。

步骤 08 设置"色调"参数为 36，调节画面的色彩，如图 2-27 所示。

图2-26 设置"色温"参数

图2-27 设置"色调"参数

步骤 09 点击 ✓ 按钮后返回上一步，应用调节效果，如图 2-28 所示。

步骤 10 调整调节轨道的时长，使其与视频轨道相同，如图 2-29 所示。

图2-28　应用调节效果

图2-29　调整调节轨道的时长

步骤 11 返回主界面，点击"特效"按钮，如图 2-30 所示。

步骤 12 执行操作后，点击"画面特效"按钮，如图 2-31 所示。

图2-30　点击"特效"按钮

图2-31　点击"画面特效"按钮

步骤 13 进入"画面特效"界面，❶切换至"纹理"选项卡；❷选择"磨砂纹理"特效，如图 2-32 所示。

步骤 14 调整特效轨道的持续时间，使其与视频轨道的时长保持一致，如图 2-33 所示。

图2-32 选择"磨砂纹理"特效

图2-33 调整特效持续时间

2.2 视频特效处理

一个火爆的短视频依靠的不仅仅是拍摄和剪辑，适当地添加一些特效能为短视频增添意想不到的效果。本节主要介绍剪映App中自带的一些转场、特效、动画和关键帧等功能的使用方法，帮助大家做出各种精彩的视频效果。

2.2.1 添加转场：人物瞬移

【效果展示】：本实例主要使用剪映App的剪辑和"叠化"转场功能，制作人物瞬间移动和重影的效果，如图2-34所示。

案例效果

教学视频

图2-34 效果展示

图2-34 效果展示(续)

下面我们介绍在剪映App中添加转场效果的具体操作方法。

步骤 01 在剪映App中导入一段素材，❶选择视频轨道；❷点击"变速"按钮，如图2-35所示。

步骤 02 执行操作后，点击"常规变速"按钮，如图2-36所示。

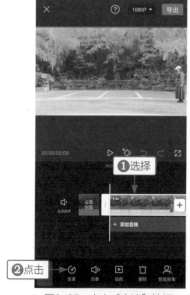

图2-35 点击"变速"按钮

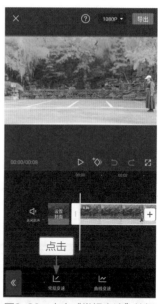

图2-36 点击"常规变速"按钮

专家提醒

　　在剪映App中使用"曲线变速"功能，可以在不对视频进行剪切的前提下，手动选择想要变快或变慢的视频时段。

步骤 03 进入"变速"界面，设置变速倍数为 0.5x，如图 2-37 所示。

步骤 04 将时间轴拖曳至 3s 附近，对视频进行分割处理，如图 2-38 所示。

图2-37　设置变速倍数

图2-38　分割视频

步骤 05 将时间轴拖曳至 8s 附近，对视频进行分割处理，如图 2-39 所示。

步骤 06 ❶选择分割出来的中间视频片段；❷点击"删除"按钮，删除该视频片段，如图 2-40 所示。

图2-39　分割视频

图2-40　点击"删除"按钮

步骤 07 返回主界面，点击两个视频片段中间的 I 按钮，如图 2-41 所示。

步骤 08 进入"转场"界面，❶在"基础转场"选项卡中选择"叠化"转场效果；❷并设置"转场时长"为最长，如图 2-42 所示。

图2-41　点击相应按钮

图2-42　选择"叠化"转场效果

步骤 09 返回主界面，点击"比例"按钮，如图 2-43 所示。

步骤 10 设置比例为 9:16，调整视频画布的尺寸，如图 2-44 所示。

图2-43　点击"比例"按钮

图2-44　设置比例

步骤 **11** 为视频添加合适的背景音乐和歌词字幕，如图 2-45 所示。

图2-45 添加背景音乐和歌词字幕

2.2.2 添加特效：多屏切换卡点

【效果展示】：本实例介绍的是"多屏切换卡点"效果的制作方法，主要使用剪映的"自动踩点"功能和"分屏"特效，实现一个视频画面根据节拍点自动分出多个相同的视频画面效果，如图2-46所示。

案例效果

教学视频

图2-46 效果展示

图2-46　效果展示(续)

下面我们介绍在剪映App中添加特效的具体操作方法。

步骤 01 在剪映 App 中导入一段素材，并将音频分离出来，如图 2-47 所示。

步骤 02 ❶选择音频轨道；❷点击"踩点"按钮，如图 2-48 所示。

图2-47　分离音频

图2-48　点击"踩点"按钮

步骤 03 进入"踩点"界面，❶开启"自动踩点"功能；❷选择"踩节拍 I"选项，生成对应的黄色节拍点，如图 2-49 所示。

步骤 04 返回主界面，❶拖曳时间轴至第 2 个节拍点上；❷点击"特效"按钮，如图 2-50 所示。

图2-49 选择"踩节拍I"选项

图2-50 点击"特效"按钮

步骤 05 执行操作后，点击"画面特效"按钮，如图 2-51 所示。

步骤 06 ❶切换至"分屏"选项卡；❷选择"两屏"选项，如图 2-52 所示。

图2-51 点击"画面特效"按钮

图2-52 选择"两屏"选项

步骤 07 适当调整特效轨道的时长，使其刚好卡在第 2 个和第 3 个节拍点之间，如图 2-53 所示。

步骤 08 返回上一步，再次添加一个"三屏"特效，如图 2-54 所示。

图2-53 调整"两屏"特效的时长

图2-54 添加"三屏"特效

步骤 09 适当调整"三屏"特效的时长，使其刚好卡在第 3 个和第 4 个节拍点之间，如图 2-55 所示。

步骤 10 用同样的操作方法，在其余的节拍点之间继续添加"分屏"特效，如图 2-56 所示。

图2-55 调整"三屏"特效的时长

图2-56 添加其他的"分屏"特效

2.2.3 添加动画：照片切换卡点

【效果展示】：本实例主要运用剪映App的"踩点"和
"动画"功能，根据音乐的鼓点节奏将多个素材剪辑成一个卡
点短视频，同时加上动感的转场动画特效，让观众一看就喜
欢，效果如图2-57所示。

案例效果　　　教学视频

图2-57　效果展示

下面我们介绍在剪映App中添加动画效果的具体操作方法。

步骤 01 在剪映 App 中导入一个视频和多张照片素材，如图 2-58 所示。

图2-58　导入视频和照片素材

步骤 02 点击"音频"按钮，添加一个卡点背景音乐，如图 2-59 所示。

步骤 03 选择音频轨道，点击"踩点"按钮进入其界面，❶开启"自动踩点"功能；❷并选择"踩节拍Ⅱ"选项，如图 2-60 所示。

图2-59　添加卡点背景音乐　　　　　图2-60　选择"踩节拍Ⅱ"选项

步骤 04 执行操作后，❶即可在音乐上添加黄色的节拍点；❷调整照片素材的长度，使其与相应节拍点对齐，如图 2-61 所示。

步骤 05 点击"动画"按钮进入其界面，点击"入场动画"按钮，如图 2-62 所示。

图2-61 调整照片素材的长度

图2-62 点击"入场动画"按钮

步骤 06 选择"向右甩入"动画效果，如图 2-63 所示。

步骤 07 用同样的操作方法，❶将其他照片素材与节拍点对齐；❷并添加相应的入场动画效果，如图 2-64 所示。

图2-63 选择"向右甩入"动画效果

图2-64 添加相应的入场动画效果

2.2.4 关键帧动画：一张照片变视频

【效果展示】：照片也能呈现出电影大片的效果，只需为照片打上两个关键帧，就能让其变成一个视频，效果如图2-65所示。

案例效果　　教学视频

图2-65　效果展示

下面我们介绍使用剪映App将全景照片制作成短视频效果的具体操作方法。

步骤 01 在剪映 App 中导入一张全景照片，点击"比例"按钮，如图 2-66 所示。

步骤 02 执行操作后，选择 9:16 选项，如图 2-67 所示。

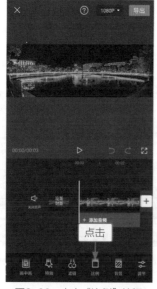 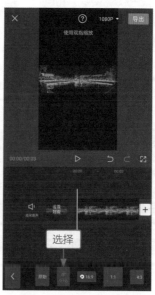

图2-66　点击"比例"按钮　　　　图2-67　选择9:16选项

步骤 03 ❶选择视频轨道；❷用双指在预览区域放大视频画面并调整至合适位置，作为视频的片头画面，如图 2-68 所示。

步骤 04 拖曳视频轨道右侧的白色拉杆，适当调整视频素材的播放时长，如图 2-69 所示。

图2-68 调整视频画面

图2-69 调整播放时长

步骤 05 ❶拖曳时间轴至视频轨道的起始位置；❷点击 ◇ 按钮添加关键帧，如图 2-70 所示。

步骤 06 ❶拖曳时间轴至视频轨道的结束位置；❷在预览区域调整视频画面至合适位置，作为视频的结束画面；❸同时会自动生成关键帧，如图 2-71 所示。最后为短视频添加一个合适的背景音乐，导出成品效果。

图2-70 添加关键帧

图2-71 生成关键帧

2.3 创意合成处理

在抖音上我们经常可以刷到各种有趣又热门的创意合成视频，画面炫酷又神奇，虽然看起来很难制作，但只要你掌握本节介绍的这些技巧，相信你也能轻松做出相同的视频效果。

2.3.1 蒙版合成：自己给自己拍照打卡

【效果展示】：本实例主要使用剪映的"镜面"蒙版和"晴天光线"特效这两大功能，制作自己给自己拍照打卡的人物分身画面效果，如图2-72所示。

案例效果　　教学视频

图2-72　效果展示

该实例首先要拍摄好素材，用三脚架固定手机不动，拍摄一段人物在左边摆姿势的视频素材，然后固定手机位置不变，拍摄一段人物在右边用手机拍照的视频素材，如图2-73所示。

图2-73　拍摄视频素材

下面我们介绍剪映App中蒙版合成功能的具体操作方法。

步骤 01 在剪映 App 中导入拍好的素材，预览视频效果，如图 2-74 所示。

步骤 02 ❶选择第 2 段素材；❷点击"切画中画"按钮，如图 2-75 所示。

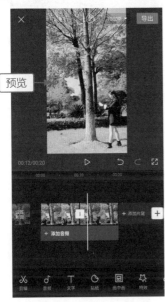

图2-74 导入拍好的素材

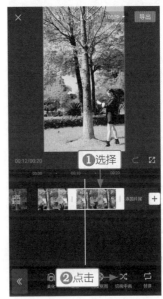

图2-75 点击"切画中画"按钮

步骤 03 ❶选择画中画轨道；❷点击"蒙版"按钮，如图 2-76 所示。

步骤 04 进入"蒙版"界面，选择"镜面"蒙版，如图 2-77 所示。

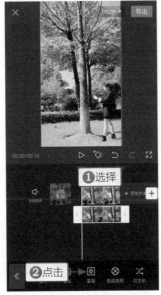

图2-76 点击"蒙版"按钮

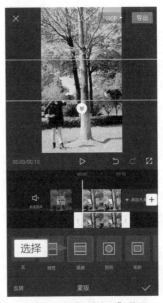

图2-77 选择"镜面"蒙版

步骤 05 在预览窗口中，适当调整蒙版的位置、角度和宽度，如图 2-78 所示。

步骤 06 返回主界面，点击"特效"按钮，如图 2-79 所示。

图2-78　调整"镜面"蒙版

图2-79　点击"特效"按钮

步骤 07 点击"画面特效"按钮，在"自然"选项卡中选择"晴天光线"选项，如图 2-80 所示。

步骤 08 添加特效后，将特效轨道的时长调整为与视频一致，如图 2-81 所示。

图2-80　选择"晴天光线"选项

图2-81　调整特效轨道的时长

2.3.2 色度抠图：穿越手机视频

【效果展示】：在剪映App中"色度抠图"功能可以抠出不需要的色彩，从而留下想要的视频画面。运用这个功能可以套用很多素材，比如"穿越手机"素材，让画面从手机中切换出来，营造出身临其境的视觉效果，如图2-82所示。

案例效果

教学视频

图2-82 效果展示

下面我们介绍在剪映App中运用"色度抠图"功能抠像的具体操作方法。

步骤 01 在剪映 App 中导入一段素材，点击"画中画"按钮，如图 2-83 所示。

步骤 02 ❶在画中画轨道中添加一个绿幕素材；❷并将素材放大至全屏，如图 2-84 所示。

图2-83 点击"画中画"按钮

图2-84 调整画中画素材

步骤 03 ▶ 执行操作后，点击"色度抠图"按钮，如图 2-85 所示。

步骤 04 ▶ ❶点击"取色器"按钮；❷拖曳取色器，取样画面中的绿色，如图 2-86 所示。

图2-85 点击"色度抠图"按钮 图2-86 拖曳取色器

步骤 05 ▶ 在"色度抠图"界面中，分别选择"强度"和"阴影"选项，将其参数设置为最大值，如图 2-87 所示。

图2-87 设置"强度"和"阴影"参数

2.3.3 智能抠像：天使的翅膀

【效果展示】：在本实例中我们添加翅膀特效素材时，会发现翅膀在人物前面，这时就需要运用"智能抠像"功能把人像抠出来，让人物在翅膀的前面，从而实现变出翅膀的效果，而且整体效果也会显示更加自然，如图2-88所示。

案例效果　　教学视频

图2-88　效果展示

下面我们介绍在剪映App中运用"智能抠像"功能变出翅膀的具体操作方法。

步骤 01 在剪映 App 中导入一段素材，点击"画中画"按钮，如图 2-89 所示。

步骤 02 ❶在画中画轨道中添加一个翅膀素材；❷并将画中画轨道与视频轨道的结尾处对齐，如图 2-90 所示。

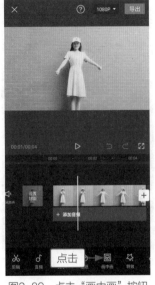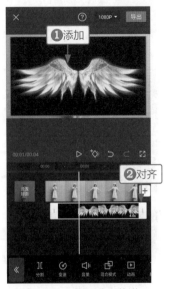

图2-89　点击"画中画"按钮　　　　图2-90　调整画中画轨道

步骤 03 点击"混合模式"按钮，选择"滤色"选项，如图 2-91 所示。

步骤 04 调整翅膀素材的大小和位置，如图 2-92 所示。

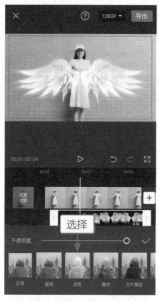

图2-91 选择"滤色"选项

图2-92 调整翅膀素材

步骤 05 复制主轨道中的视频，将其切换至第 2 个画中画轨道中，并将其位置与主轨道完全对齐，如图 2-93 所示。

步骤 06 点击"智能抠像"按钮，如图 2-94 所示。

图2-93 复制并调整素材

图2-94 点击"智能抠像"按钮

步骤 07 执行操作后，系统开始进行"智能抠像"处理，并显示处理进度，如图2-95所示。

步骤 08 稍等片刻，即可抠出人物素材，如图2-96所示。

图2-95 显示处理进度

图2-96 抠出人物素材

步骤 09 返回主界面，❶拖曳时间轴至合适位置；❷点击"特效"按钮，如图2-97所示。

步骤 10 点击"画面特效"按钮，在"动感"选项卡中选择"心跳"特效，并适当调整特效轨道的时长，如图2-98所示。

图2-97 点击"特效"按钮

图2-98 调整特效轨道的时长

岁月静好

TIME FOR
A NEW ADVENTURE

第 3 章
字幕编辑：轻松提高视频视觉效果

　　在刷短视频的时候，我们常常可以看到很多短视频中都添加了字幕效果，或用于歌词，或用于语音解说，让观众在短短几秒内就能看懂更多的视频内容，同时这些文字还有助于观众记住发布者要表达的信息，吸引他们点赞和关注。本章笔者将介绍添加文字、识别字幕、添加贴纸等字幕效果的技巧。

3.1 添加文字效果

剪映App除了能够剪辑视频外，用户也可以使用它给自己拍摄的短视频添加合适的文字内容。本节将介绍具体的操作方法。

3.1.1 添加文字：网红城市

【效果展示】：剪映App提供了多种文字样式，并且可以根据短视频的主题添加合适的文字样式，效果如图3-1所示。

案例效果　　　教学视频

图3-1 效果展示

下面我们介绍使用剪映App添加文字的具体操作方法。

步骤 01 在剪映 App 中导入一段素材，点击"文字"按钮，如图 3-2 所示。

步骤 02 进入"文字编辑"界面，点击"新建文本"按钮，如图 3-3 所示。

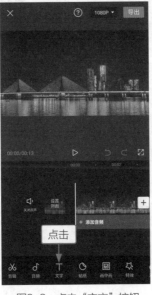
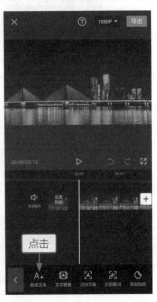

图3-2 点击"文字"按钮　　图3-3 点击"新建文本"按钮

步骤 03 在文本框中输入相应文字内容，如图 3-4 所示。

步骤 04 在预览区域按住文字素材并拖曳，即可调整文字的位置，如图 3-5 所示。

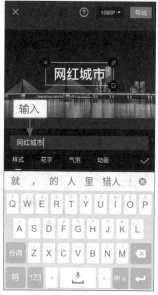

图3-4 输入文字

图3-5 调整文字的位置

步骤 05 ❶点击预览区域中的文字素材；❷切换至"样式"选项卡；❸设置合适的文字字体和样式效果，如图 3-6 所示。

步骤 06 点击✓按钮确认，将文字轨道的持续时间调整为与视频轨道一致，如图 3-7 所示。

图3-6 设置文字样式

图3-7 调整文字轨道时长

案例效果 教学视频

3.1.2 文字模板：镂空文字

【效果展示】：剪映App提供了丰富的文字模板，能够帮助用户快速制作精美的短视频文字效果，如图3-8所示。

图3-8 效果展示

下面我们介绍使用剪映App添加文字模板的具体操作方法。

步骤 01 在剪映 App 中导入一段素材，点击"文字"按钮，如图 3-9 所示。

步骤 02 进入"文字编辑"界面，点击"文字模板"按钮，如图 3-10 所示。

图3-9 点击"文字"按钮

图3-10 点击"文字模板"按钮

步骤 03 进入"文字模板"界面后，可以看到"标题""字幕""时间"等多种文字模板类型，如图 3-11 所示。

步骤 04 ❶切换至"标题"选项卡；❷选择相应的文字模板，如图 3-12 所示。

图3-11 "文字模板"界面

图3-12 选择文字模板

步骤 05 执行操作后，即可应用该文字模板，效果如图 3-13 所示。

步骤 06 拖曳文字轨道右侧的白色拉杆，适当调整文字模板的持续时间，如图 3-14 所示。

图3-13 应用文字模板效果

图3-14 调整文字模板的时长

3.1.3 识别字幕：正能量文案

【效果展示】：剪映App的"识别字幕"功能的准确率非常高，它能够帮助用户快速识别视频中的背景声音并同步添加字幕，效果如图3-15所示。

案例效果　　教学视频

图3-15 效果展示

下面我们介绍使用剪映App识别视频字幕的具体操作方法。

步骤 01 在剪映 App 中导入一段素材，点击"文字"按钮，如图 3-16 所示。

步骤 02 进入"文字编辑"界面，点击"识别字幕"按钮，如图 3-17 所示。

图3-16 点击"文字"按钮　　　　图3-17 点击"识别字幕"按钮

步骤 03 执行操作后，弹出"自动识别字幕"对话框，点击"开始识别"按钮，如图 3-18 所示。如果视频中本身存在字幕，可以开启"同时清空已有字幕"功能，快速清除原来的字幕。

步骤 04 执行操作后，软件开始自动识别视频中的语音内容，如图 3-19 所示。

图3-18 点击"开始识别"按钮

图3-19 自动识别语音

步骤 05 稍等片刻后，即可自动生成对应的字幕轨道，如图 3-20 所示。

步骤 06 选择字幕，适当调整字幕的大小和位置，如图 3-21 所示。

图3-20 生成字幕轨道

图3-21 调整字幕效果

3.1.4 识别歌词：卡拉OK歌词

【效果展示】：剪映App除了能够识别短视频字幕外，还能够自动识别音频中的歌词内容，可以非常方便地为背景音乐添加动态歌词，效果如图3-22所示。

案例效果　　教学视频

图3-22　效果展示

下面我们介绍使用剪映App识别歌词的具体操作方法。

步骤 01 在剪映App中导入一段素材，点击"文字"按钮，如图3-23所示。

步骤 02 进入"文字编辑"界面后，点击"识别歌词"按钮，如图3-24所示。

图3-23　点击"文字"按钮

图3-24　点击"识别歌词"按钮

步骤 03 执行操作后，弹出"识别歌词"对话框，点击"开始识别"按钮，如图 3-25 所示。

步骤 04 执行操作后，软件开始自动识别视频背景音乐中的歌词内容，如图 3-26 所示。

图3-25　点击"开始识别"按钮

图3-26　开始识别歌词

步骤 05 稍等片刻，即可完成歌词识别，并自动生成歌词轨道，如图 3-27 所示。

步骤 06 拖曳时间轴，可以查看歌词效果，点击"样式"按钮，如图 3-28 所示。

图3-27　生成歌词轨道

图3-28　点击"样式"按钮

步骤 07 切换至"动画"选项卡，为歌词选择一个"卡拉OK"的入场动画效果，如图 3-29 所示。

步骤 08 用同样的操作方法，❶为其他歌词添加动画效果；❷并适当调整歌词的位置，如图 3-30 所示。

图3-29 选择"卡拉OK"动画效果

图3-30 添加动画效果

3.2 添加花字和贴纸

剪映App的"花字""气泡"和"贴纸"功能，能够制作更加吸睛的文字效果。本节将介绍具体的操作方法。

3.2.1 花样字幕：岁月静好

【效果展示】："花字"功能可以快速做出各种花样字幕效果，让视频中的文字更有表现力，效果如图3-31所示。

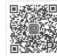

案例效果　　教学视频

图3-31 效果展示

下面我们介绍使用剪映App添加花字的具体操作方法。

步骤 01 在剪映 App 中导入一段素材，点击工具栏中的"文字"按钮，如图 3-32 所示。

步骤 02 进入"文字编辑"界面，点击"新建文本"按钮，在文本框中输入相应的文字内容，如图 3-33 所示。

图3-32　点击"文字"按钮

图3-33　输入文字

步骤 03 ❶在预览区域中适当调整文字的位置和大小；❷并调整文字轨道的出现时间和时长，如图 3-34 所示。

步骤 04 ❶切换至"花字"选项卡；❷在其中选择一种合适的花字样式，如图 3-35 所示。

图3-34　调整文字

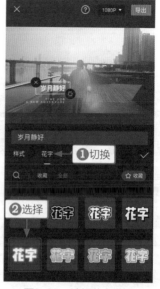

图3-35　选择花字样式

3.2.2 主题文字：落日余晖

【效果展示】：剪映App提供了丰富的"气泡"模板，用户可以将其作为视频的水印，展现拍摄主题或作者名字，效果如图3-36所示。

案例效果 　教学视频

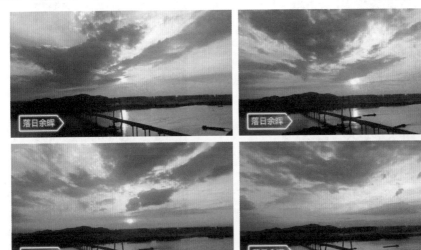

图3-36　效果展示

下面我们介绍使用剪映App添加文字气泡的具体操作方法。

步骤 01 在剪映 App 中导入一段素材，❶添加相应的文字内容；❷选择字幕轨道；❸点击"样式"按钮，如图 3-37 所示。

步骤 02 ❶切换至"气泡"选项卡；❷选择相应的气泡模板，如图 3-38 所示。

图3-37　点击"样式"按钮

图3-38　选择气泡模板

步骤 03 ❶切换至"花字"选项卡；❷选择合适的花字效果，如图 3-39 所示。

步骤 04 在预览区域中适当调整气泡文字的大小和位置，效果如图 3-40 所示。

图3-39 选择花字效果

图3-40 调整气泡文字

3.2.3 动态贴纸：绚丽烟花

【效果展示】：剪映App能够直接给短视频添加文字贴纸效果，让短视频画面更加精彩、有趣，吸引大家的目光，效果如图3-41所示。

案例效果　教学视频

图3-41 效果展示

　　下面我们介绍使用剪映App添加贴纸的具体操作方法。

步骤 01 在剪映 App 中导入一段素材，点击"文字"按钮，如图 3-42 所示。

步骤 02 进入"文字编辑"界面，点击"添加贴纸"按钮，如图 3-43 所示。

图3-42　点击"文字"按钮

图3-43　点击"添加贴纸"按钮

步骤 03 执行操作后，进入"添加贴纸"界面，下方提供了非常多的贴纸模板，如图 3-44 所示。

步骤 04 选择一种合适的贴纸，即可自动添加到视频画面中，如图 3-45 所示。

图3-44　"添加贴纸"界面

图3-45　添加贴纸

步骤 05 在预览区域调整贴纸的位置和大小，如图 3-46 所示。

步骤 06 用与上同样的方法添加多个贴纸，并在时间线区域调整各个贴纸的持续时间和

出现位置，如图 3-47 所示。

图3-46 调整贴纸的位置和大小

图3-47 调整贴纸轨道

3.3 制作精彩文字特效

在短视频中文字的作用非常大，精彩的文字效果可以帮助用户打造个性化的优质原创内容，从而获得更多关注、点赞和分享。

3.3.1 歌词字幕：音符弹跳

【效果展示】："音符弹跳"入场动画是指文字出现时的动态效果，可以让短视频中的文字变得更加动感、时尚，效果如图3-48所示。

案例效果

教学视频

图3-48 效果展示

下面我们介绍使用剪映App添加文字入场动画效果的具体操作方法。

步骤 01 在剪映 App 中导入一段素材，点击"文字"按钮，如图 3-49 所示。

步骤 02 进入"文字编辑"界面后，点击"识别歌词"按钮，如图 3-50 所示。

图3-49　点击"文字"按钮

图3-50　点击"识别歌词"按钮

步骤 03 弹出"识别歌词"对话框，点击"开始识别"按钮，软件开始自动识别视频背景音乐中的歌词内容，并自动生成歌词轨道，如图 3-51 所示。

步骤 04 在"入场动画"选项区中，选择"音符弹跳"动画效果，如图 3-52 所示。

图3-51　生成歌词轨道

图3-52　选择"音符弹跳"动画效果

步骤 05 拖曳蓝色的右箭头滑块，适当调整入场动画的持续时间，如图 3-53 所示。

步骤 06 点击按钮返回，即可添加入场动画效果，如图 3-54 所示。

图3-53 调整动画持续时间　　　　　　　　图3-54 添加入场动画效果

步骤 07 选择其他的歌词，❶在"入场动画"选项区中选择"音符弹跳"动画效果；❷将动画时长调整为最长，如图 3-55 所示。

步骤 08 点击按钮返回，即可添加入场动画效果，如图 3-56 所示。

图3-55 选择动画效果并调整时长　　　　　图3-56 为歌词添加入场动画效果

3.3.2 文字消失：秀美风光

【效果展示】：出场动画是指文字消失时的动态效果，如本实例采用的是"闭幕"出场动画效果，可以模拟电影闭幕效果，如图3-57所示。

案例效果　　教学视频

图3-57　效果展示

下面我们介绍使用剪映App制作文字出场动画效果的具体操作方法。

步骤 01 在剪映 App 中导入一段素材，将时间轴拖曳至 2s 位置，如图 3-58 所示。

步骤 02 点击"文字"→"新建文本"按钮，❶输入相应的文字内容；❷并适当调整其位置，如图 3-59 所示。

图3-58　拖曳时间轴

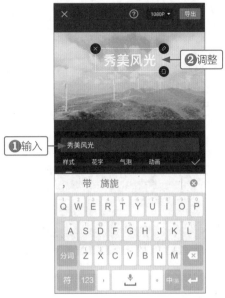

图3-59　输入文字并调整位置

步骤 03 ❶切换至"花字"选项卡；❷选择相应的化字样式，如图 3-60 所示。

步骤 04 适当调整文字轨道的持续时间，如图 3-61 所示。

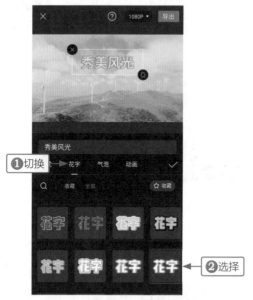

图3-60 选择相应的花字样式

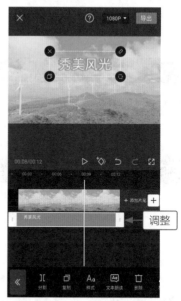

图3-61 调整文字轨道的持续时间

步骤 05 切换至"动画"选项卡，❶在"出场动画"选项区中选择"闭幕"动画效果；❷并将动画时长调整为最长，如图 3-62 所示。

步骤 06 点击✔按钮返回，即可添加出场动画效果，如图 3-63 所示。

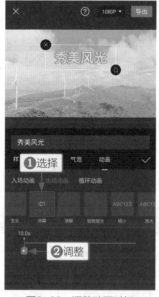

图3-62 调整动画时长

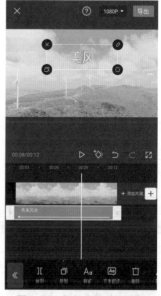

图3-63 添加出场动画效果

3.3.3 波浪效果：天空之镜

【效果展示】：循环动画是指在文字出现的过程中循环播放的动态效果。本实例中采用的是"波浪"循环动画，模拟一种波浪文字的效果，如图3-64所示。

案例效果

教学视频

图3-64 效果展示

下面我们介绍使用剪映App制作文字循环动画的具体操作方法。

步骤 01 在剪映 App 中导入一段素材，点击"文字"按钮，如图 3-65 所示。

步骤 02 点击"新建文本"按钮，输入相应的文字内容，如图 3-66 所示。

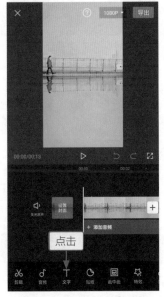

图3-65 点击"文字"按钮

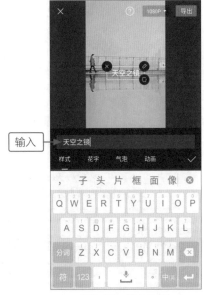

图3-66 输入文字

步骤 03 ❶切换至"花字"选项卡；❷选择相应的花字样式；❸适当调整文字的位置，如图 3-67 所示。

步骤 04 适当调整文字轨道的持续时间，使其与视频轨道相同，如图 3-68 所示。

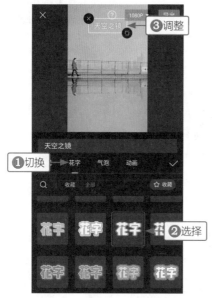

图3-67 选择相应的花字样式

图3-68 调整文字轨道的持续时间

步骤 05 切换至"动画"选项卡，❶在"循环动画"选项区中选择"波浪"动画效果；❷并适当调整动画效果的快慢节奏，如图 3-69 所示。

步骤 06 点击 ✓ 按钮返回，即可添加循环动画效果，如图 3-70 所示。

图3-69 调整动画快慢节奏

图3-70 添加循环动画效果

3.3.4 片头字幕：十面埋伏

【效果展示】：在剪映App中"文字"和"动画"功能可以制作具有大片风格的片头字幕效果，如图3-71所示。

案例效果　　教学视频

图3-71　效果展示

下面我们介绍在剪映App中制作片头字幕的具体操作方法。

步骤 01 在剪映 App 中导入一段黑场视频素材，添加相应的文字，设置视频时长为 5s 左右，然后导出视频，如图 3-72 所示。

步骤 02 在剪映 App 中导入一段视频素材，点击"画中画"按钮，如图 3-73 所示。

图3-72　制作黑场文字视频

图3-73　点击"画中画"按钮

步骤 03 ▶ 点击"新增画中画"按钮，导入上一步导出的文字视频，如图 3-74 所示。

步骤 04 ▶ 点击"混合模式"按钮，选择"正片叠底"混合模式，如图 3-75 所示。

图3-74　导入文字视频

图3-75　选择"正片叠底"选项

步骤 05 ▶ 确认后返回上一步，点击"动画"按钮，如图 3-76 所示。

步骤 06 ▶ 点击"出场动画"按钮，❶选择"向上转出 II"动画；❷并设置"动画时长"为最长，如图 3-77 所示。

图3-76　点击"动画"按钮

图3-77　添加动画效果

3.3.5 烟雾字幕：唯美古风

【效果展示】：本实例主要利用剪映App的"画中画"合成功能，同时结合文本动画和烟雾视频素材，制作唯美的竖排古风烟雾字幕效果，如图3-78所示。

案例效果

教学视频

图3-78 效果展示

下面我们介绍在剪映App中制作烟雾字幕的具体操作方法。

步骤 01 在剪映 App 中导入一段视频素材，点击"文字"按钮，如图 3-79 所示。

步骤 02 点击"新建文本"按钮，❶输入相应文字；❷设置"排列"为▮▮（垂直顶对齐）；❸适当调整文字的大小、位置、动画效果和持续时间，如图 3-80 所示。

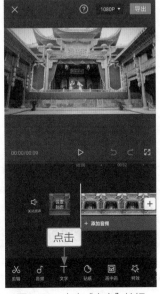

图3-79 点击"文字"按钮

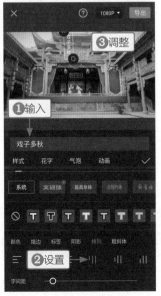

图3-80 输入并调整文字

步骤 03 多次复制并粘贴文字轨道，修改义本内容，❶适当调整复制的文字轨道的出现位置和持续时间；❷在预览窗口中调整文字的位置，如图 3-81 所示。

步骤 04 ❶拖曳时间轴至起始位置；❷点击"画中画"按钮，如图 3-82 所示。

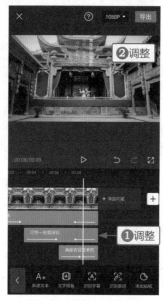

图3-81 复制并调整文本

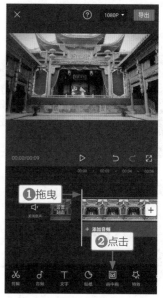

图3-82 点击"画中画"按钮

步骤 05 执行操作后，点击"新增画中画"按钮，如图 3-83 所示。

步骤 06 进入手机相册，❶在其中选择烟雾特效素材；❷点击"添加"按钮，如图 3-84 所示。

图3-83 点击"新增画中画"按钮

图3-84 点击"添加"按钮

步骤 07 添加画中画轨道，适当调整画中画的大小和位置，如图 3-85 所示。

步骤 08 点击"混合模式"按钮，选择"滤色"选项，如图 3-86 所示。

图3-85 调整画中画的大小和位置

图3-86 选择"滤色"选项

步骤 09 ❶复制并粘贴画中画轨道；❷适当调整画中画的大小和位置，使其刚好覆盖第 2 段文字，如图 3-87 所示。

步骤 10 ❶再次复制并粘贴画中画轨道；❷适当调整画中画的大小和位置，使其刚好覆盖第 3 段文字，如图 3-88 所示。

图3-87 复制并调整画中画素材

图3-88 再次复制并调整画中画素材

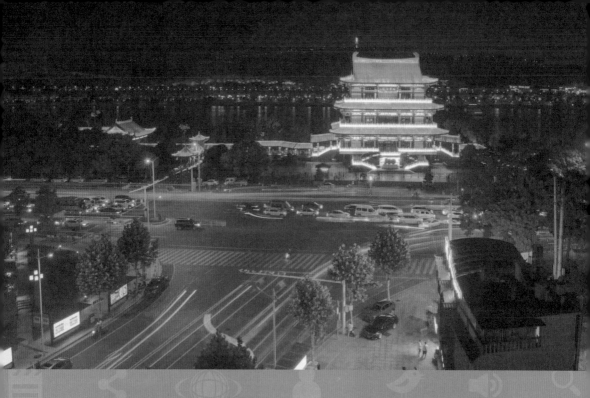

第 4 章

音频剪辑：让短视频声音无缝连接

学前提示

　　音频是短视频中非常重要的元素，选择好的背景音乐或者语音旁白，能够让你的作品不费吹灰之力就能上热门。本章主要介绍短视频的音频处理技巧，包括添加音乐、添加音效、提取音乐、录制语音、音频剪辑和制作卡点短视频等，帮助大家快速学会处理音频的后期方法。

4.1 添加音频效果

　　短视频是一种声画结合、视听兼备的创作形式，因此音频也是很重要的因素，它是一种表现形式和艺术体裁。本节将介绍一些利用剪映App给短视频添加音频效果的操作方法，让用户的短视频作品拥有更好的视听效果。

4.1.1 添加音乐：车流灯轨

　　【效果展示】：剪映App具有非常丰富的背景音乐曲库，而且进行了十分细致的分类，用户可以根据自己的视频内容或主题来快速选择合适的背景音乐，效果如图4-1所示。

案例效果　　教学视频

图4-1 效果展示

　　下面我们介绍使用剪映App给短视频添加背景音乐的具体操作方法。

步骤 01 在剪映 App 中导入一段素材，点击"关闭原声"按钮，将原声关闭，如图 4-2 所示。

步骤 02 执行操作后，点击"音频"按钮，如图 4-3 所示。

图4-2 将原声关闭　　　　　　　　　　图4-3 点击"音频"按钮

步骤 03 执行操作后，点击"音乐"按钮，如图 4-4 所示。

步骤 04 选择相应的音乐类型，如"纯音乐"，如图 4-5 所示。

图4-4 点击"音乐"按钮　　　　　　　图4-5 选择"纯音乐"类型

专家提醒

　　如果用户听到喜欢的音乐，也可以点击☆图标，将其收藏起来，待下次剪辑视频时可以在"收藏"列表中快速选择该背景音乐。

步骤 05 在音乐列表中选择合适的背景音乐，即可进行试听，如图 4-6 所示。

步骤 06 点击"使用"按钮，即可将其添加到音频轨道中，如图 4-7 所示。

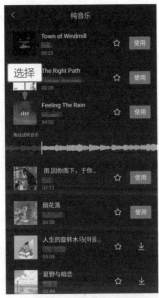

图4-6　选择背景音乐

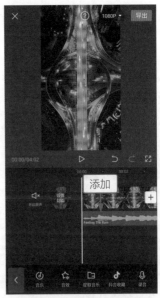

图4-7　添加背景音乐

步骤 07 ❶选择音频轨道；❷将时间轴拖曳至视频轨道的结束位置；❸点击"分割"按钮，如图 4-8 所示。

步骤 08 ❶选择分割后多余的音频片段；❷点击"删除"按钮，如图 4-9 所示。

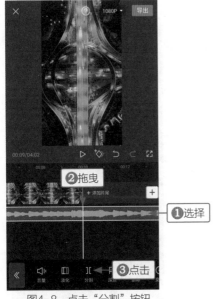

图4-8　点击"分割"按钮

图4-9　点击"删除"按钮

4.1.2 添加音效：海浪声

【效果展示】：剪映App提供了很多有趣的音效，用户可以根据短视频的情境来增加音效，添加音效后可以让画面更有感染力，效果如图4-10所示。

案例效果　　教学视频

图4-10　效果展示

下面我们介绍使用剪映App给短视频添加音效的具体操作方法。

步骤 **01** 在剪映 App 中导入一段素材，点击"音频"按钮，如图 4-11 所示。

步骤 **02** 执行操作后，点击"音效"按钮，如图 4-12 所示。

图4-11　点击"音频"按钮　　　　图4-12　点击"音效"按钮

步骤 03 ❶切换至"环境音"选项卡;❷选择"海浪"选项,即可进行试听,如图 4-13 所示。

步骤 04 点击"使用"按钮,即可将其添加到音效轨道中,如图 4-14 所示。

图4-13 选择"海浪"选项 　　　　　　　　　图4-14 添加音效

步骤 05 ❶将时间轴拖曳至视频轨道的结束位置;❷点击"分割"按钮,如图 4-15 所示。

步骤 06 ❶选择分割后多余的音效轨道;❷点击"删除"按钮,如图 4-16 所示。

图4-15 点击"分割"按钮 　　　　　　　　　图4-16 点击"删除"按钮

4.1.3 提取音乐：漫天星辰

【效果展示】：如果用户看到其他背景音乐好听的短视频，也可以将其保存到手机上，并通过剪映App来提取短视频中的背景音乐，将其用到自己的短视频中，效果如图4-17所示。

案例效果　　　教学视频

图4-17　效果展示

下面我们介绍使用剪映App从短视频中提取背景音乐的具体操作方法。

步骤 **01** 在剪映 App 中导入一段素材，点击"音频"按钮，如图 4-18 所示。

步骤 **02** 点击"提取音乐"按钮，如图 4-19 所示。

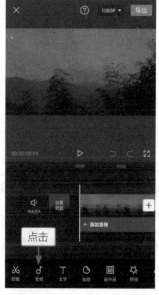

图4-18　点击"音频"按钮

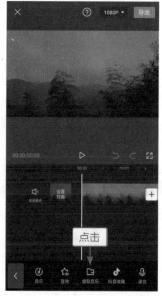

图4-19　点击"提取音乐"按钮

步骤 03 进入手机相册，❶选择需要提取背景音乐的短视频；❷点击"仅导入视频的声音"按钮，如图 4-20 所示。

步骤 04 执行操作后，❶选择音频轨道；❷拖曳其右侧的白色拉杆，将其时长调整为与视频时长一致，如图 4-21 所示。

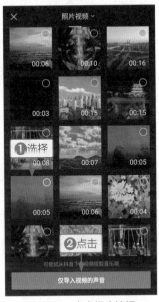

图4-20　点击相应按钮

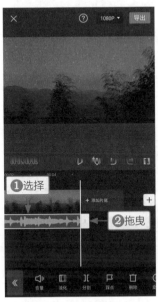

图4-21　调整音频时长

步骤 05 ❶选择视频轨道；❷点击"音量"按钮，如图 4-22 所示。

步骤 06 进入"音量"界面，拖曳滑块，将其音量设置为 0，如图 4-23 所示。

图4-22　点击"音量"按钮

图4-23　设置音量

步骤 07 ❶选择音频轨道；❷点击"音量"按钮，如图 4-24 所示。

步骤 08 进入"音量"界面，拖曳滑块，将其音量设置为 1000，如图 4-25 所示。

图4-24 点击"音量"按钮

图4-25 设置音量

4.1.4 抖音收藏：摄影日常

【效果展示】：因为剪映App是抖音官方推出的一款手机视频剪辑软件，所以它可以直接添加在抖音收藏的背景音乐，效果如图4-26所示。

案例效果　　　教学视频

图4-26 效果展示

下面我们介绍使用剪映App添加抖音收藏的背景音乐的具体操作方法。

步骤 01 在剪映 App 中导入一段素材，点击"音频"按钮，如图 4-27 所示。

步骤 02 点击"抖音收藏"按钮，如图 4-28 所示。

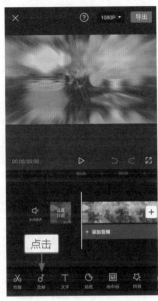

图4-27　点击"音频"按钮

图4-28　点击"抖音收藏"按钮

步骤 03 点击在抖音收藏的背景音乐，试听所选的背景音乐，如图 4-29 所示。

步骤 04 点击"使用"按钮，将背景音乐添加到音频轨道中，并调整音频时长，如图4-30所示。

图4-29　试听背景音乐

图4-30　调整音频时长

4.1.5 录制语音：岁月的故事

【效果展示】：语音旁白是短视频中必不可少的一个元素，用户可以直接通过剪映App为短视频录制语言旁白，而且还可以进行变声处理，效果如图4-31所示。

案例效果　　教学视频

图4-31　效果展示

下面我们介绍使用剪映App录制语音旁白的具体操作方法。

步骤 01 在剪映 App 中导入一段素材，点击"音频"按钮，如图 4-32 所示。

步骤 02 点击"录音"按钮，如图 4-33 所示。

图4-32　点击"音频"按钮

图4-33　点击"录音"按钮

步骤 03 进入"录音"界面，按住红色的录音键不放，即可开始录制语音旁白，如图 4-34 所示。

步骤 04 录制完成后，松开录音键，即可自动生成录音轨道，如图 4-35 所示。

图4-34 开始录音

图4-35 生成录音轨道

步骤 05 ❶选择录音轨道；❷点击工具栏中的"变声"按钮，如图 4-36 所示。

步骤 06 进入"变声"界面，选择合适的音色，如"男生"，即可改变声音效果，如图 4-37 所示。

图4-36 点击"变声"按钮

图4-37 选择音色

4.1.6 链接下载：双人秋千

【效果展示】：除了收藏抖音的背景音乐外，用户也可以在抖音中直接复制热门BGM(background music的缩写，意思为背景音乐)的链接，接着在剪映App中下载，这样就无须收藏了，效果如图4-38所示。

案例效果

教学视频

图4-38　效果展示

用户在抖音中发现喜欢的背景音乐后，可以点击"分享"按钮(●●●或➡)，如图4-39所示。打开相应菜单，点击"复制链接"按钮，如图4-40所示。

图4-39　点击"分享"按钮　　　　　图4-40　点击"复制链接"按钮

执行操作后，即可复制该视频的背景音乐链接，然后在剪映App中粘贴该链接并下

载即可，具体操作方法如下。

步骤 **01** 在剪映 App 中导入一段素材，点击"音频"按钮，如图 4-41 所示。

步骤 **02** 点击"音乐"按钮，进入"添加音乐"界面，点击"导入音乐"按钮，如图 4-42 所示。

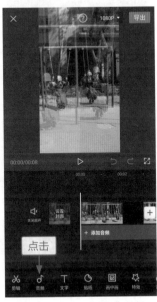

图4-41 点击"音频"按钮

图4-42 点击"导入音乐"按钮

步骤 **03** ❶在文本框中粘贴复制的背景音乐链接；❷点击"下载"按钮 ⬇ 即可开始下载背景音乐，如图 4-43 所示。

步骤 **04** 下载完成后，点击"使用"按钮，如图 4-44 所示。

图4-43 点击"下载"按钮

图4-44 点击"使用"按钮

步骤 05 执行操作后，即可将其添加到音频轨道中，如图 4-45 所示。

步骤 06 对音频轨道进行剪辑，删除多余的音频轨道，使其与视频时长一致，如图 4-46 所示。

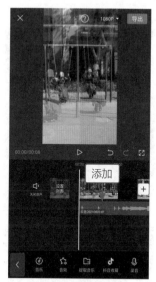

图4-45　添加背景音乐

图4-46　剪辑音频轨道

专家提醒

在剪映App中有3种导入音乐的方法，分别为链接下载、提取音乐和本地音乐。在"导入音乐"选项卡中点击"提取音乐"按钮，然后点击"去提取视频中的音乐"按钮，即可提取手机中保存的视频文件的背景音乐，该方法与"提取音乐"功能的作用一致。

另外，在"导入音乐"选项卡中点击"本地音乐"按钮，剪映App会自动检测手机内存中的音乐文件，用户可以选择相应的音乐，点击"使用"按钮，即可使用这些音乐文件作为视频的背景音乐。

4.2 剪辑音频效果

当用户选择好视频的背景音乐后，还可以对音乐进行剪辑，包括截取音乐片段、设置淡入淡出效果，以及进行变速、变调处理等，从而制作出满意的音频效果。

4.2.1 音频剪辑：古楼夜色

【效果展示】：使用剪映App可以非常方便地对音频进行剪辑处理，选取其中的高潮部分，让短视频更能打动人心，效果如图4-47所示。

案例效果

教学视频

图4-47 效果展示

下面我们介绍使用剪映App对音频进行剪辑处理的具体操作方法。

步骤 01 在剪映 App 中导入一段素材，并添加合适的背景音乐，如图 4-48 所示。

步骤 02 ❶选择音频轨道；❷按住左侧的白色拉杆并向右拖曳，如图 4-49 所示。

图4-48 添加背景音乐

图4-49 拖曳白色拉杆

步骤 03 按住音频轨道并将其拖曳至时间线的起始位置处，如图 4-50 所示。

步骤 04 按住音频轨道右侧的白色拉杆，并向左拖曳至视频轨道的结束位置处，如图 4-51 所示。

图4-50 拖曳音频轨道　　　　　　　图4-51 调整音频时长

4.2.2 淡入淡出：流云如水

【效果展示】：淡入是指背景音乐开始响起的时候，声音会缓缓变大；淡出则是指背景音乐即将结束的时候，声音会渐渐消失。音频的淡入淡出效果可以让短视频的背景音乐显得不那么突兀，给观众带来更加舒适的视听感，效果如图4-52所示。

案例效果　　　教学视频

图4-52 效果展示

下面我们介绍使用剪映App设置音频淡入淡出效果的具体操作方法。

步骤 01 在剪映 App 中导入一段素材，点击视频轨道，如图 4-53 所示。

步骤 02 执行操作后，❶即可选择视频轨道；❷点击"音频分离"按钮，如图 4-54 所示。

图4-53 点击视频轨道　　　　　　　　图4-54 点击"音频分离"按钮

步骤 03 执行操作后，剪映 App 开始分离视频和音频，如图 4-55 所示。

步骤 04 稍等片刻，即可将音频从视频中分离出来，并生成对应的音频轨道，如图 4-56 所示。

图4-55 分离视频和音频　　　　　　　　图4-56 生成音频轨道

步骤 05 ❶选择音频轨道；❷点击"淡化"按钮，如图4-57所示。

步骤 06 进入"淡化"界面，拖曳"淡入时长"右侧的白色圆环滑块，将"淡入时长"设置为2.5s，如图4-58所示。

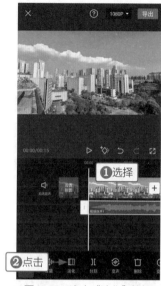

图4-57 点击"淡化"按钮

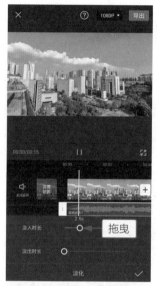

图4-58 设置"淡入时长"

步骤 07 拖曳"淡出时长"右侧的白色圆环滑块，将"淡出时长"设置为1.8s，如图4-59所示。

步骤 08 点击✓按钮完成处理，音频轨道上显示音频的前后音量都有所下降，如图4-60所示。

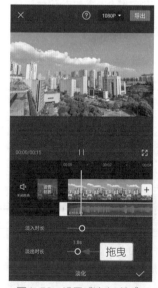

图4-59 设置"淡出时长"

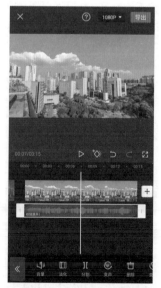

图4-60 前后音量下降

4.2.3　变速处理：华灯初上

【效果展示】：使用剪映App可以对音频的播放速度进行放慢或加快等变速处理，从而制作一些特殊的背景音乐效果，如图4-61所示。

案例效果

教学视频

图4-61　效果展示

下面我们介绍使用剪映App对音频进行变速处理的具体操作方法。

步骤 01　在剪映 App 中导入一段素材，选择视频轨道，如图 4-62 所示。

步骤 02　点击"音频分离"按钮，生成对应的音频轨道，如图 4-63 所示。

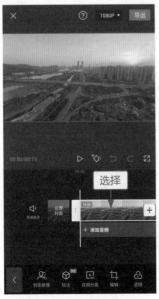
图4-62　选择视频轨道

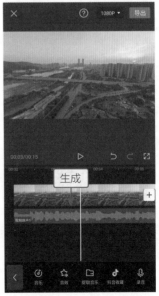
图4-63　生成音频轨道

步骤 03 ❶选择音频轨道；❷点击"变速"按钮，如图 4-64 所示。

步骤 04 进入"变速"界面，显示默认的音频播放倍速为 1.0x，如图 4-65 所示。

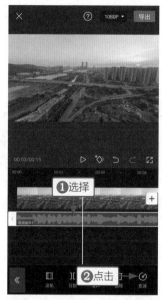

图4-64 点击"变速"按钮

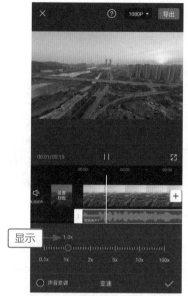

图4-65 显示音频默认播放速度

步骤 05 ❶向左拖曳红色圆环滑块；❷即可增加音频时长，如图 4-66 所示。

步骤 06 ❶向右拖曳红色圆环滑块；❷即可缩短音频时长，如图 4-67 所示。

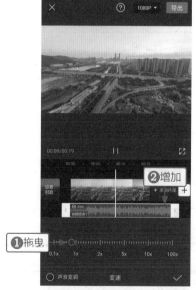

图4-66 增加音频时长

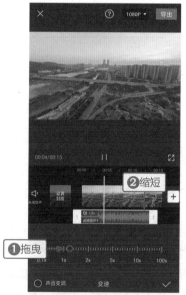

图4-67 缩短音频时长

4.2.4 变调处理：春日来信

【效果展示】：剪映App的"声音变调"功能可以实现不同声音的效果，如奇怪的快速说话声，以及男女声音的调整互换等，效果如图4-68所示。

案例效果　　教学视频

图4-68　效果展示

下面我们介绍使用剪映App对音频进行变调处理的具体操作方法。

步骤 01 在剪映 App 中导入一段素材，并添加合适的背景音乐，如图 4-69 所示。

步骤 02 ❶选择音频轨道；❷点击"变速"按钮，如图 4-70 所示。

图4-69　添加背景音乐　　　　图4-70　点击"变速"按钮

步骤 03 进入"变速"界面，拖曳红色圆环滑块，将音频的播放速度设置为 1.5x，如图 4-71 所示。

步骤 04 选中"声音变调"单选按钮，即可对声音进行变调处理，如图 4-72 所示。

图4-71　设置音频播放速度

图4-72　选中"声音变调"单选按钮

4.2.5　音频踩点：风格反差卡点

【效果展示】：风格反差是一种画面非常炫酷的卡点视频，可以看到第1个温柔知性风格的人物素材从模糊变清晰，后面两段嘻哈炫酷风格的人物素材则伴随着音乐和烟雾从左上角甩入，效果如图4-73所示。

案例效果　　　教学视频

图4-73　效果展示

下面我们介绍使用剪映App制作风格反差卡点视频的具体操作方法。

步骤 01 在剪映 App 中导入相应素材，并添加合适的背景音乐，如图 4-74 所示。

步骤 02 ❶选择音频轨道；❷点击"踩点"按钮，如图 4-75 所示。

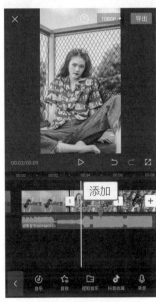

图4-74　添加背景音乐

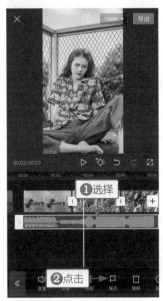

图4-75　点击"踩点"按钮

步骤 03 进入"踩点"界面，❶开启"自动踩点"功能；❷选择"踩节拍I"选项，生成对应的黄色节拍点，如图 4-76 所示。

步骤 04 调整第 1 段素材的时长，使其对准第 3 个节拍点，如图 4-77 所示。

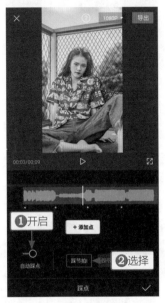

图4-76　选择"踩节拍I"选项

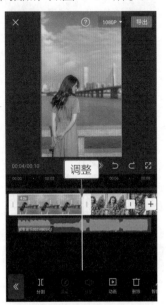

图4-77　调整第1段素材的时长

步骤 05 ▶ 调整第 2 段素材的时长，使其对准第 4 个节拍点，如图 4-78 所示。

步骤 06 ▶ 调整第 3 段素材的时长，使其对准音频轨道的结束位置，如图 4-79 所示。

图4-78 调整第2段素材的时长

图4-79 调整第3段素材的时长

步骤 07 ▶ ❶选择第 1 段素材；❷点击"动画"按钮，如图 4-80 所示。

步骤 08 ▶ 在"组合动画"中选择"旋入晃动"动画效果，如图 4-81 所示。

图4-80 点击"动画"按钮

图4-81 选择"旋入晃动"动画效果

步骤 09 ▶ 用以上同样的操作方法，为第 2 段素材添加"入场动画"中的"向右下甩入"动画效果，如图 4-82 所示。

步骤 10 用以上同样的操作方法，为第 3 段素材添加"入场动画"中的"向右下甩入"动画效果，如图 4-83 所示。

图4-82　为第2段素材添加动画效果

图4-83　为第3段素材添加动画效果

步骤 11 执行操作后，为第 1 段素材添加"模糊开幕"特效（"基础"选项卡），如图 4-84 所示。

步骤 12 用同样的操作方法，为后面两段素材分别添加"波纹色差"特效（"动感"选项卡）和"烟雾"特效（"氛围"选项卡），如图 4-85 所示。

图4-84　为第1段素材添加特效

图4-85　为其他素材添加特效

步骤 **13** 拖曳时间轴至第 2 段素材的起始位置，点击"添加贴纸"按钮，❶选择合适的文字贴纸；❷在预览区域中调整贴纸的大小和位置，如图 4-86 所示。

步骤 **14** 调整第 1 个文字贴纸的持续时长，使其与第 2 段素材时长保持一致，如图 4-87 所示。

图4-86　调整贴纸的大小和位置

图4-87　调整贴纸的持续时长

步骤 **15** 用同样的操作方法，为第 3 段素材也添加一个文字贴纸效果，如图 4-88 所示。

步骤 **16** 在预览区域中调整贴纸的大小和位置，如图 4-89 所示。

图4-88　添加文字贴纸效果

图4-89　调整贴纸的大小和位置

梅溪湖·音乐喷泉
mei xi hu

第 5 章
综合实战：剪映后期的全流程处理

学前提示

　　前面几章介绍了剪映App的视频剪辑、调色处理、特效应用、抠像合成、字幕编辑和音频剪辑等功能。本章将通过两个大型的短视频后期综合实战案例，帮助读者掌握剪映后期的全流程操作，读者可以举一反三，制作出各种类型的爆款短视频和Vlog作品，轻松上热门。

5.1 剪映剪辑全流程：卡点九宫格

【效果展示】：本案例是结合朋友圈九宫格制作的卡点视频，可以看到视频画面被放置在朋友圈的九宫格画面中，创意感十足，效果如图5-1所示。

案例效果　　教学视频

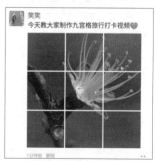

图5-1　效果展示

5.1.1 朋友圈九宫格素材截图

在制作"卡点九宫格"视频时，首先要准备一张朋友圈的截图，下面我们介绍截图的具体操作方法。

步骤 01 进入微信朋友圈的发布界面，❶添加9张黑色图片并输入相应文案；❷点击"发表"按钮，如图5-2所示。

步骤 02 发布成功后，在朋友圈截图保存刚刚发布的内容，如图5-3所示。

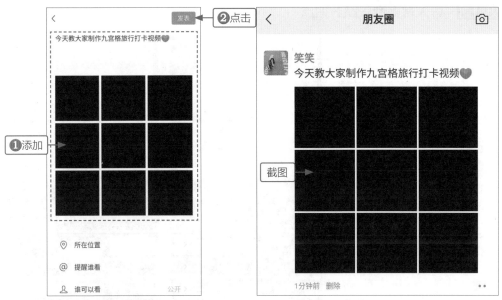

图5-2 点击"发表"按钮　　　　　　　　　图5-3 截图

5.1.2 调整各素材的画布比例

因为九宫格是1:1的比例，所以在制作视频时，也要将视频的画面比例设置为1:1。下面我们介绍使用剪映App调整画面比例的具体操作方法。

步骤 01 在剪映 App 中导入相应的素材，点击"比例"按钮，如图 5-4 所示。

步骤 02 ❶在比例菜单中选择 1:1 选项；❷调整所有素材的画面大小，使其铺满屏幕，如图 5-5 所示。

图5-4 点击"比例"按钮　　　　　　　　图5-5 调整素材的画面大小

5.1.3 导入背景音乐踩节拍点

因为是卡点视频，所以最方便的踩点方式就是自动踩点。下面我们介绍使用剪映App踩节拍点的具体操作方法。

步骤 01 返回主界面，添加背景音乐，❶选择音频轨道；❷点击"踩点"按钮，如图5-6所示。

步骤 02 进入"踩点"界面，❶开启"自动踩点"功能；❷选择"踩节拍I"选项，如图5-7所示。

图5-6　点击"踩点"按钮　　　图5-7　选择"踩节拍I"选项

5.1.4 调整素材时长实现卡点

踩点完成后，即可根据节拍点调整素材的时长。下面我们介绍使用剪映App调整素材时长的具体操作方法。

步骤 01 ❶选择第1段素材；❷拖曳轨道右侧的白色拉杆，调整视频时长，使其与第1个节拍点对齐，如图5-8所示。

步骤 02 用与上同样的操作方法，调整其他素材的时长，如图5-9所示。

图5-8　调整素材时长　　　图5-9　调整其他素材的时长

5.1.5 添加动画效果更有动感

接下来运用"组合动画"功能，给每段素材添加相应的动画效果，让画面更加有动感。下面我们介绍使用剪映App添加动画效果的具体操作方法。

步骤 01 ❶选择第 1 段视频素材；❷依次点击"动画"按钮和"组合动画"按钮，如图 5-10 所示。

步骤 02 执行操作后，选择"旋转降落"动画，如图5-11所示。

步骤 03 ❶选择第 2 段素材；❷选择"旋转缩小"动画，如图 5-12 所示。

图5-10 点击"组合动画"按钮 图5-11 选择"旋转降落"动画

步骤 04 用与上同样的操作方法，为其他素材添加合适的动画效果，如图 5-13 所示。

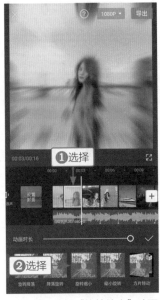

图5-12 选择"旋转缩小"动画 图5-13 为其他素材添加动画效果

5.1.6 利用混合模式合成画面

接下来运用剪映App的"滤色"混合模式来合成朋友圈截图与视频素材。下面我们

介绍具体的操作方法。

步骤 01 返回主界面，❶拖曳时间轴至起始位置；❷依次点击"画中画"按钮和"新增画中画"按钮，如图5-14所示。

步骤 02 ❶导入朋友圈九宫格图片；❷在预览区域放大九宫格截图，使其占满屏幕，如图5-15所示。

步骤 03 ❶拖曳画中画轨道右侧的白色拉杆，调整九宫格图片的时长，使其与视频时长保持一致；❷点击"混合模式"按钮，如图5-16所示。

图5-14 点击"新增画中画"按钮　　图5-15 放大九宫格截图

步骤 04 选择"滤色"选项，如图5-17所示。

图5-16 点击"混合模式"按钮

图5-17 选择"滤色"选项

5.1.7 裁剪画面多余部分

剪映App的"裁剪"功能可以有选择性地裁掉不需要的画面。下面我们介绍具体的操作方法。

步骤 01 拖曳时间轴至起始位置，点击"新增画中画"按钮，❶再次导入九宫格图片；❷点击"编辑"按钮，如图 5-18 所示。

步骤 02 点击"裁剪"按钮，如图 5-19 所示。

图5-18　点击"编辑"按钮

图5-19　点击"裁剪"按钮

步骤 03 进入"裁剪"界面，将截图上方的名字和文案裁剪出来，如图 5-20 所示。

步骤 04 ❶在预览区域适当调整画中画素材的位置和大小；❷调整第 2 个画中画轨道的时长，使其与视频时长保持一致，如图 5-21 所示。

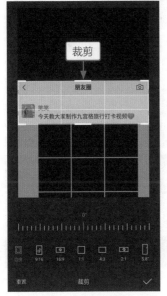

图5-20　裁剪截图

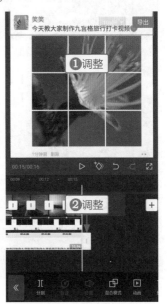

图5-21　调整时长

5.2 剪映剪辑全流程：秀美河山

【效果展示】：本案例主要用来展示各个地方的风光，节奏舒缓，适合用作旅行短视频，效果如图5-22所示。

案例效果　　　教学视频

图5-22　效果展示

5.2.1 制作镂空文字效果

下面主要运用剪映App的"文字"功能和"正片叠底"混合模式，制作镂空文字的片头效果。

步骤 01 在剪映 App 中导入一段黑场素材，依次点击"文字"按钮和"新建文本"按钮，如图 5-23 所示。

步骤 02 ❶输入相应文字内容；❷选择合适的字体样式；❸在预览区域适当放大文字，如图 5-24 所示。

步骤 03 切换至"动画"选项卡，❶选择"缩小"动画；❷设置动画时长为 1.3s；❸点击"导出"按钮，如图 5-25 所示。

图5-23　点击"新建文本"按钮

图5-24　适当放大文字

步骤 04 再次导入一段素材，点击"画中画"按钮，如图 5-26 所示。

图5-25　点击"导出"按钮

图5-26　点击"画中画"按钮

步骤 05 ❶导入文字素材；❷在预览区域放大画中画素材，使其占满屏幕，如图 5-27 所示。

步骤 06 ❶拖曳时间轴至 2s 的位置；❷设置"混合模式"为"正片叠底"，如图 5-28 所示。

图5-27 放大画中画素材

图5-28 设置"混合模式"选项

5.2.2 使用蒙版合成画面

下面主要运用剪映App的"线性"蒙版和"反转"功能，将文字素材从中间切断，作为开幕片头的素材使用。

步骤 01 确认后点击"分割"按钮，分割画中画轨道中的素材，如图 5-29 所示。

步骤 02 点击"蒙版"按钮进入其界面，选择"线性"蒙版，如图 5-30 所示。

步骤 03 复制画中画轨道的后半部分，将其拖曳至第 2 个画中画轨道，并适当调整其位置，如图 5-31 所示。

步骤 04 选择复制的画中画轨道，点击"蒙版"界面中的"反转"按钮，如图 5-32 所示。

图5-29 分割画中画素材

图5-30 选择"线性"蒙版

图5-31 调整画中画轨道的位置

图5-32 点击"反转"按钮

5.2.3 添加出场动画效果

下面主要运用剪映App中的"向下滑动"和"向上滑动"出场动画，制作开幕片头的动画效果。

步骤 01 ❶设置第2个画中画轨道的"出场动画"为"向下滑动"；❷并设置"动画时长"为最长，如图5-33所示。

步骤 02 ❶设置第1个画中画轨道的"出场动画"为"向上滑动"；❷并设置"动画时长"为最长，如图5-34所示。

图5-33 设置"动画时长"选项

图5-34 设置"动画时长"选项

5.2.4 剪辑素材保留精华

下面主要运用剪映App的"分割"和"删除"等剪辑功能，对各素材片段进行剪辑处理，保留其精华内容。

步骤 01 导入其他的视频素材，选择第1段素材，如图5-35所示。

步骤 02 ❶拖曳时间轴至5s的位置；❷点击"分割"按钮，如图5-36所示。

步骤 03 ❶选择分割的后半部分素材；❷点击"删除"按钮，如图5-37所示。

步骤 04 对其他素材片段进行适当剪辑，选取合适的画面，如图5-38所示。

图5-35　选择第1段素材

图5-36　点击"分割"按钮

图5-37　点击"删除"按钮

图5-38　剪辑其他的素材片段

5.2.5 添加水墨转场效果

下面主要运用剪映App的"遮罩转场"功能，制作"水墨"转场效果。

步骤 01 点击相应素材片段中间的 ⚪ 按钮，如图 5-39 所示。

步骤 02 进入"转场"界面，❶在"遮罩转场"选项卡中选择"水墨"转场效果；❷将"转场时长"设置为 1.0s；❸点击"应用到全部"按钮，如图 5-40 所示。

图5-39 点击相应按钮

图5-40 点击"应用到全部"按钮

5.2.6 添加片尾闭幕特效

下面主要运用剪映App的"闭幕"特效，制作视频的片尾，模拟电影闭幕的画面效果。

步骤 01 返回主界面，点击"特效"按钮，如图 5-41 所示。

步骤 02 执行操作后，点击"画面特效"按钮，如图 5-42 所示。

步骤 03 在"基础"选项卡中选择"闭幕"特效，如图 5-43 所示。

步骤 04 返回调整特效的出现位置，将特效轨道拖曳至视频轨道的结束位置处，如图 5-44 所示。

图5-41 点击"特效"按钮

图5-42 点击"画面特效"按钮

图5-43 选择"闭幕"特效

图5-44 调整特效的出现位置

5.2.7 添加视频说明文字

下面主要运用剪映App的"文字"功能，为各个视频片段添加不同的说明文字，让观众对视频内容一目了然。

步骤 01 返回主界面，❶拖曳时间轴至片头效果的结束位置处；❷依次点击"文字"按钮和"新建文本"按钮，如图 5-45 所示。

步骤 02 ❶在文本框中输入相应的文字内容；❷在预览区域调整文字的位置和大小，如图 5-46 所示。

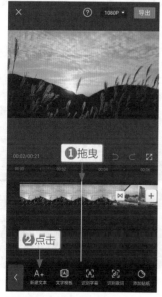

图5-45 点击"新建文本"按钮

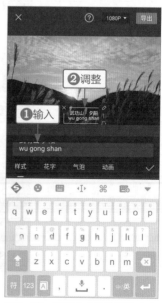

图5-46 调整文字的位置和大小

步骤 03 调整文字轨道的持续时间，使其结束点与第 1 个转场的起始位置对齐，如图 5-47 所示。

步骤 04 复制文字轨道，❶适当调整其出现位置和时长；❷并修改文字内容，如图 5-48 所示。使用同样的操作方法，添加其他的说明文字。

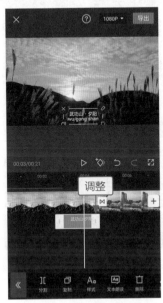
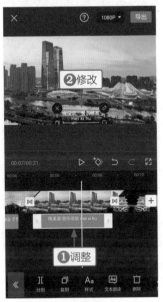

图5-47　调整文字的持续时间　　　　　　图5-48　修改说明文字

5.2.8　添加背景音乐效果

下面主要运用剪映App的"音频"剪辑功能，给短视频添加合适的背景音乐，让整体效果更加令人震撼。

步骤 01 返回主界面，❶拖曳时间轴至视频轨道的起始位置；❷依次点击"音频"按钮和"音乐"按钮，如图 5-49 所示。

步骤 02 ❶在搜索框中输入歌曲名称；❷点击"搜索"按钮，如图 5-50 所示。

步骤 03 进入"添加音乐"界面，❶选择需要的背景音乐；❷点击"使用"按钮，如图 5-51 所示。

图5-49　点击"音乐"按钮　　　　图5-50　点击"搜索"按钮

步骤 **04** ❶拖曳时间轴至 2s 的位置；❷点击"分割"按钮，如图 5-52 所示。

图5-51 点击"使用"按钮

图5-52 点击"分割"按钮

步骤 **05** 执行操作后，点击"删除"按钮，如图 5-53 所示。

步骤 **06** 用与上同样的操作方法，裁剪多余的音频，使其与视频时长保持一致，如图5-54 所示。

图5-53 点击"删除"按钮

图5-54 裁剪音频轨道

第 6 章

快影：快手指定的短视频编辑工具

　　快影App是快手官方指定的视频编辑工具，主要用于创作游戏、美食和段子等视频，不仅功能强大，而且简单易用。快影App拥有倒放、变速和转场等全面的视频剪辑功能，以及精美滤镜和字幕等精致的短视频编辑功能，同时还可以将做好的视频直接一键分享至快手。

6.1 快影入门与实操

快影App的基本功能与剪映比较类似，因此本节将选取一些差异化的特色功能进行介绍，帮助大家快速使用快影App做出精彩的短视频大片。

6.1.1 熟悉快影的界面与功能

对于快手用户来说，在前期拍摄好短视频以后，通常都需要略加剪辑修饰后才会发布。每一个上热门的短视频作品，都离不开用户用心的剪辑制作。当然，用户剪辑视频的用心程度，决定了作品的最终展示效果。用心制作的作品，才有可能让观众眼前一亮，给视频点赞和评论。

教学视频

快影App就是快手官方为用户推出的一款简单易学且功能全面的视频剪辑软件。下面我们简单介绍其主要界面与基本功能。

打开快影App，进入"创作"主界面，点击"开始剪辑"按钮，如图6-1所示。进入"相机胶卷"界面，在其中选择相应的照片或视频素材，如图6-2所示。

图6-1 点击"开始剪辑"按钮

图6-2 选择相应的视频或照片素材

> **专家提醒**
>
> 在"相机胶卷"界面中点击"素材库"按钮，可以使用快影App提供的海量素材，如故障转场、变换天空、王者英雄、绿幕、自然特效等。

点击"完成"按钮，即可成功导入相应的照片或视频素材，并进入"创作"界面，其界面组成如图6-3所示。

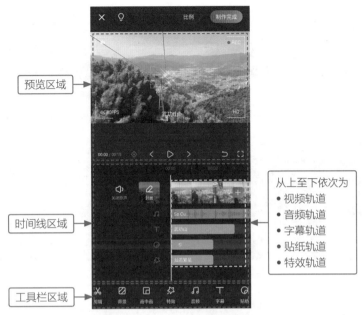

图6-3　"创作"界面的组成

点击左上角的 按钮，进入"功能使用教程"界面，在此可以查看软件的功能教学视频，如图6-4所示。点击 按钮，可以打开"使用教程目录"，在其中可以选择要查看的教程内容，如图6-5所示。

图6-4　"功能使用教程"界面

图6-5　打开"使用教程目录"

另外，在预览区域中点击"全屏"按钮 ，不同于剪映App的是，对于横版视频来说，快影App可以进行横版全屏播放预览，能够带来更加沉浸式的视听体验感，如图6-6所示。

图6-6　横版全屏播放预览

6.1.2　一键修复：去除视频中不需要的元素

【效果展示】：快影App的"一键修复"功能，可以快速去除视频中不需要的元素，包括文字水印、贴纸素材以及前期拍摄时的杂物和瑕疵，让视频画面变得更加干净，效果如图6-7所示。

案例效果　　教学视频

图6-7　效果展示

下面我们介绍使用快影App去除视频中不需要的元素的具体操作方法。

步骤 01 打开快影 App，在主界面点击"百宝箱"按钮，如图 6-8 所示。

步骤 02 进入"快影百宝箱"界面，点击"一键修复"按钮，如图 6-9 所示。

图6-8　点击"百宝箱"按钮

图6-9　点击"一键修复"按钮

步骤 03 进入手机相册，选择要处理的视频素材，如图 6-10 所示。

步骤 04 执行操作后，即可预览视频，点击"确定"按钮，如图 6-11 所示。

图6-10　选择要处理的视频素材

图6-11　点击"确定"按钮

步骤 05 进入"一键修复"界面，框选需要修复的区域，如图 6-12 所示。

步骤 06 点击"上传处理"按钮，进入"处理列表"界面，显示处理进度，如图 6-13 所示。

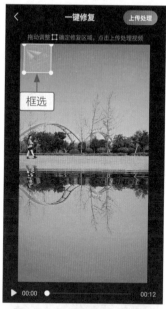

图6-12 框选需要修复的区域

图6-13 显示处理进度

步骤 07 处理完成后，点击"下载"按钮⬇，即可保存视频，如图 6-14 所示。

步骤 08 点击视频缩略图，可以播放预览处理后的视频效果，如图 6-15 所示。

图6-14 点击"下载"按钮

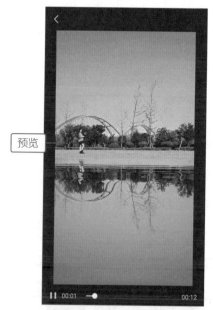

图6-15 预览处理后的视频效果

6.1.3　文字视频：个性文字解说视频

【效果展示】：使用快影App的"文字视频"功能，只需简单几步即可制作不同风格的文字翻转视频效果，如图6-16所示。

案例效果

教学视频

图6-16　效果展示

下面我们介绍使用快影App制作个性文字解说视频的具体操作方法。

步骤 01 进入"快影百宝箱"界面，点击"文字视频"按钮，如图 6-17 所示。

步骤 02 执行操作后，可以选择文字视频的音频来源，点击"视频提取声音"按钮，如图 6-18 所示。

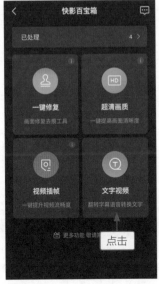

图6-17　点击"文字视频"按钮

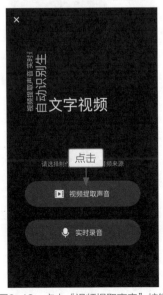

图6-18　点击"视频提取声音"按钮

专家提醒

点击"实时录音"按钮，可以在弹出的录音窗口中点击 🎙 按钮进行实时录音，系统会自动将声音同步转换为文字翻转视频，如图6-19所示。

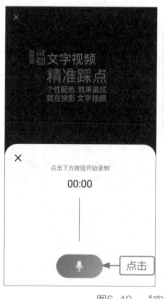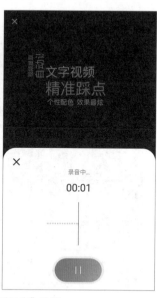

图6-19　"实时录音"功能

步骤 03 ▶ 进入手机相册，选择相应的视频素材，如图 6-20 所示。

步骤 04 ▶ 预览视频素材，点击"确定"按钮，如图 6-21 所示。

图6-20　选择相应的视频素材

图6-21　点击"确定"按钮

步骤 05 执行操作后，开始上传视频，并显示识别进度，如图 6-22 所示。

步骤 06 上传成功后，进入"文字视频"界面，点击需要修改的文字内容，如图6-23 所示。

图6-22 上传视频

图6-23 点击需要修改的文字内容

步骤 07 执行操作后，即可修改其中错误的文字内容，如图 6-24 所示。

步骤 08 修改完成后，点击"保存"按钮确认即可，点击"样式"按钮，如图6-25 所示。

图6-24 修改文字内容

图6-25 点击"样式"按钮

步骤 09 ❶切换至"样式"选项卡；❷设置相应的"字体"和"文本颜色"，如图 6-26 所示。

步骤 10 ❶切换至"变声"选项卡；❷选择相应的变声效果，如图 6-27 所示。

图6-26　设置文字样式

图6-27　选择相应的变声效果

步骤 11 ❶切换至"封面"选项卡；❷点击"点击添加封面"按钮，如图 6-28 所示。

步骤 12 ❶输入相应的封面文字；❷设置"字体"和"大小颜色"，效果如图 6-29 所示。

图6-28　点击"点击添加封面"按钮

图6-29　设置封面文字

6.1.4 照片变视频：唯美水晶球特效

【效果展示】：使用快影App的"模板"功能，只需根据模板风格导入类似的素材，即可快速做出同款视频效果，如图6-30所示。

案例效果

教学视频

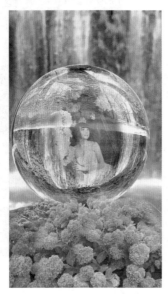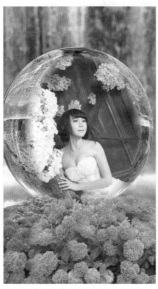

图6-30 效果展示

下面我们介绍使用快影App的"模板"功能实现照片变视频的具体操作方法。

步骤 01 打开快影 App，点击"模板"按钮进入其界面，如图 6-31 所示。

步骤 02 ❶搜索"水晶球"；❷在下方选择相应的视频模板，如图 6-32 所示。

图6-31 点击"模板"按钮

图6-32 选择相应的视频模板

步骤 03 预览视频模板，点击"立即使用"按钮，如图6-33所示。

步骤 04 进入手机相册，❶选择一张照片素材；❷点击"选好了"按钮，如图6-34所示。

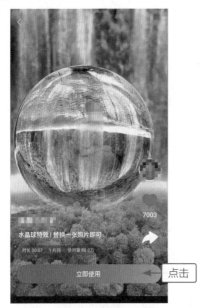

图6-33 点击"立即使用"按钮

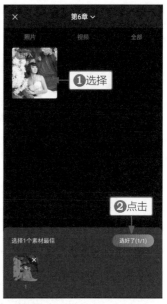

图6-34 点击"选好了"按钮

步骤 05 执行操作后，即可替换视频模板中的人物照片，如图6-35所示。

步骤 06 点击照片缩略图上的"点击编辑"按钮，还可以调整照片的显示范围，如图6-36所示。

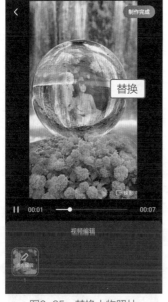

图6-35 替换人物照片

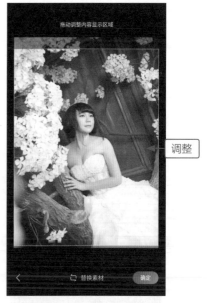

图6-36 调整照片素材

6.1.5 画中画合成：人物变粒子消失

【效果展示】：快影App的"画中画"和"混合模式"功能，可以合成多个视频素材，打造更加有创意的视频效果，如图6-37所示。

案例效果

教学视频

图6-37 效果展示

下面我们介绍使用快影App制作人物变粒子消失视频的具体操作方法。

步骤01 在快影 App 中导入两段素材，点击"画中画"按钮，如图 6-38 所示。

步骤02 ❶适当拖曳时间轴；❷点击"新增画中画"按钮，如图 6-39 所示。

图6-38 点击"画中画"按钮　　　　图6-39 点击"新增画中画"按钮

步骤 03 进入手机相册，选择粒子素材，如图 6-40 所示。

步骤 04 ❶将粒子素材导入画中画轨道中；❷点击"混合模式"按钮，如图 6-41 所示。

图6-40 选择粒子素材

图6-41 点击"混合模式"按钮

步骤 05 在"混合模式"菜单中选择"颜色减淡"选项，即可合成画面，如图 6-42 所示。

步骤 06 在预览区域适当调整粒子素材的大小和位置，如图 6-43 所示。

图6-42 选择"颜色减淡"选项

图6-43 调整粒子素材

步骤 07 确认后点击 ⊡ 按钮，如图 6-44 所示。

步骤 08 在"基础"转场选项卡中选择"叠化"选项，添加转场效果，如图 6-45 所示。

图6-44　点击相应按钮

图6-45　选择"叠化"选项

6.2 快影剪辑全流程：滑屏Vlog

　　【效果展示】：滑屏Vlog是一款比较有趣的短视频，通过将几个视频画面拼接在一个视频里，呈现类似拼图的画面效果，如图6-46所示。

案例效果　　教学视频

图6-46　效果展示

6.2.1 设置合适的比例和背景

下面主要运用快影App的"比例"和"背景"功能，制作滑屏Vlog的背景效果，同时选择浅色的背景来更好地突出主体内容。

步骤 01 在快影 App 中导入一段素材，点击"比例"按钮，如图 6-47 所示。

步骤 02 在弹出的"比例调整"面板中选择 9:16 画幅比例，如图 6-48 所示。

图6-47 点击"比例"按钮　　　　　　　　图6-48 选择相应画幅比例

步骤 03 确认后返回主界面，依次点击"背景"按钮和"样式"按钮，如图 6-49 所示。

步骤 04 在"样式"界面中，选择浅蓝色背景样式，如图 6-50 所示。

图6-49 点击相应按钮　　　　　　　　　图6-50 选择浅蓝色背景

6.2.2 利用画中画功能合成视频

下面主要运用快影App的"画中画"功能合成多个视频素材，将其置入同一个视频画面中并同时展现出来。

步骤 01 返回主界面，点击"画中画"按钮，如图6-51所示。

步骤 02 执行操作后，点击"新增画中画"按钮，如图6-52所示。

图6-51 点击"画中画"按钮

图6-52 点击"新增画中画"按钮

步骤 03 进入手机相册，选择相应视频素材，如图6-53所示，即可将其添加到画中画轨道中。

步骤 04 用与上同样的方法，添加其他视频，并适当调整其时长和位置，如图6-54所示。将视频导出保存。

图6-53 选择视频

图6-54 调整各视频画面的时长和位置

6.2.3 制作视频的"滑屏"效果

下面主要运用快影App的关键帧功能，通过改变视频画面的位置，制作"滑屏"的动态效果。

步骤 01 导入上一步导出的视频，点击"比例"按钮，如图 6-55 所示。

步骤 02 在弹出的"比例调整"面板中选择 16:9 画幅比例，如图 6-56 所示。

图6-55 点击"比例"按钮

图6-56 选择相应画幅比例

步骤 03 点击◇按钮，❶添加关键帧；❷在预览区域调整视频画面的大小和位置，使视频上边对齐预览区域的上边界，如图 6-57 所示。

步骤 04 ❶拖曳时间轴至视频结束位置处；❷调整视频画面的位置，使视频下边对齐预览区域的下边界，如图 6-58 所示。导出视频文件。

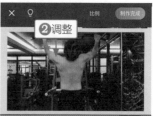

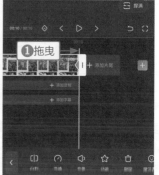

图6-57 添加关键帧

图6-58 调整视频画面的位置

6.2.4 给 Vlog 短视频增加特色

下面主要运用快影App的"比例""背景"和"音频"功能，设置视频的最终背景效果，以及添加合适的背景音乐，让视频更有特色。

步骤 01 导入上一步导出的视频，点击"比例"按钮，如图 6-59 所示。

步骤 02 在弹出的"比例调整"面板中选择 9:16 画幅比例，如图 6-60 所示。

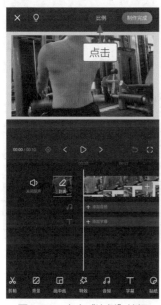

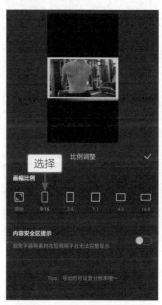

图6-59　点击"比例"按钮　　　　　　　图6-60　选择相应画幅比例

步骤 03 确认后返回主界面，依次点击"背景"按钮和"模糊"按钮，如图 6-61 所示。

步骤 04 在"模糊"面板中，❶选择"原视频模糊"样式；❷并设置"模糊度"为 100，如图 6-62 所示。

图6-61　点击相应按钮　　　　图6-62　设置"模糊"参数

步骤 **05** 返回主界面，点击"音频"按钮，如图 6-63 所示。

步骤 **06** 执行操作后，点击"提取音频"按钮，如图 6-64 所示。

图6-63 点击"音频"按钮

图6-64 点击"提取音频"按钮

步骤 **07** 进入手机相册，选择相应的视频素材，点击"提取音频"按钮，如图 6-65 所示。

步骤 **08** 执行操作后，即可添加背景音乐，如图 6-66 所示。

图6-65 点击"提取音频"按钮

图6-66 添加背景音乐

6.2.5　添加字幕突出视频的主题

下面主要运用快影App的"文字模板"功能，给短视频添加主题文字，让视频的主题更加突出，画面效果更加精彩。

步骤 01 ❶拖曳时间轴至视频起始位置处；❷点击"字幕"按钮，如图6-67所示。

步骤 02 执行操作后，点击"文字模板"按钮，如图6-68所示。

图6-67　点击"字幕"按钮

图6-68　点击"文字模板"按钮

步骤 03 进入相应界面，在"标题"选项卡中选择一款合适的文字模板，如图6-69所示。

步骤 04 ❶修改相应的文字内容；❷在预览区调整文字的大小和位置；❸点击▣按钮确认操作，如图6-70所示。

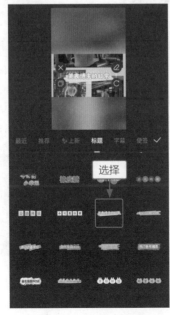

图6-69　选择文字模板

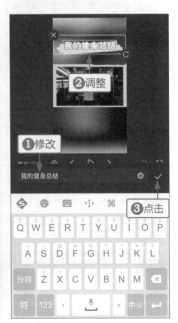

图6-70　修改文字内容

步骤 05 用与上同样的方法，添加另一个文字模板，如图 6-71 所示。

步骤 06 调整两个字幕轨道的持续时间，使其与视频轨道对齐，如图 6-72 所示。

图6-71　添加其他文字模板

图6-72　调整字幕轨道的时长

步骤 07 点击"全屏"按钮，播放并预览视频，效果如图 6-73 所示。我们可以看到视频中画面的滑动顺序是从上到下，形成了一种"滑屏"效果。

图6-73　预览视频效果

第7章

必剪：B 站年轻人都在用的剪辑工具

必剪App是B站发布的一款视频编辑软件，拥有变速、定格、倒放、录屏、编辑等全能的剪辑能力，以及海量的音乐、贴纸、文字模板、转场、特效等素材，可以进行全轨道展示和逐帧剪辑，同时还可以将做好的短视频一键投稿至B站，让视频创作变得更加有趣，让用户操作更加得心应手。

7.1 必剪入门与实操

必剪App是哔哩哔哩动画(简称B站)的官方剪辑软件，为用户带来了高清屏幕录制和丰富的视频编辑功能，以及大量的音乐、丰富的素材和专业的图片效果，让用户在B站进行投稿变得快捷很多，而且也无须担心视频审核时间过长。本节主要介绍必剪App中的一些差异性玩法，让短视频创作拥有更多可能性。

7.1.1 熟悉必剪的界面与功能

必剪App的界面跟剪映和快影的界面还是有所区别的，其"创作"界面包括视频剪辑、录屏、录音、视频模板、虚拟形象、草稿箱和素材中心等功能，如图7-1所示。对于不熟悉操作的用户来说，也可以进入"教程"界面，里面有很多用户发布的必剪App教程，可以学到不少新玩法，如图7-2所示。

教学视频

图7-1　"创作"界面

图7-2　"教程"界面

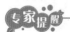

必剪App的高清录屏功能对于B站UP主来说非常实用，最高可支持录制1080P分辨率的视频，而且具有多档码率、帧率可调等输出功能。UP主(uploader，上传人)是一个网络流行词，指在视频网站、论坛等地方上传视频和音频文件的人。

在必剪App的"创作"界面点击"视频剪辑"按钮，选择要编辑的视频素材，进入"视频剪辑"界面，如图7-3所示。

预览区域

时间线区域

工具栏区域

从上至下依次为
- 视频轨道
- 音频轨道
- 字幕轨道
- 贴纸轨道
- 特效轨道

图7-3　"视频剪辑"界面

在必剪App的工具栏中，增加了"虚拟形象""视频模板""一键三连"和"保存至素材库"功能。例如，使用"一键三连"功能可以在发布的视频中添加点赞、打赏、收藏和关注等弹幕标签，帮助UP主获得更多流量和粉丝。

整体来说，必剪App的主要特色在于加入了大量的动漫和游戏元素，包括音乐、文字模板、贴纸、特效等板块中都包含了很多动漫和游戏素材，如图7-4所示，便于UP主进行相关类型的短视频创作。

图7-4　动漫和游戏元素相关的素材

7.1.2 视频模板：城市之美

【效果展示】：必剪App的"视频模板"功能可以轻松剪辑各种类型的混剪视频，如本实例中同时导入了8个城市风光的Vlog视频，用户可以更换主题文字和背景音乐，快速做出动感十足的城市风光切换展示效果，如图7-5所示。

案例效果

教学视频

图7-5　效果展示

下面我们介绍使用必剪App制作同款视频模板的具体操作方法。

步骤 **01** 打开必剪 App，在"创作"界面中点击"视频模板"按钮，如图 7-6 所示。

步骤 **02** 执行操作后，进入"视频模板"界面，如图 7-7 所示。

图7-6　点击"视频模板"按钮

图7-7　"视频模板"界面

步骤 03 ❶切换至"动感"选项卡；❷选择"穿梭都市"视频模板；❸点击"去制作"按钮，如图 7-8 所示。

步骤 04 进入"最近项目"界面，❶选择多个视频素材（镜头）；❷点击"下一步"按钮，如图 7-9 所示。

图7-8 选择"穿梭都市"视频模板

图7-9 点击"下一步"按钮

步骤 05 执行操作后，即可制作同款视频效果，如图 7-10 所示。

步骤 06 ❶选择相应的镜头；❷点击"截取"按钮，如图 7-11 所示。

图7-10 制作同款视频效果

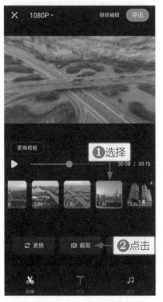

图7-11 点击"截取"按钮

步骤 07 进入"视频剪辑"界面，❶拖曳视频轨道中的红色方框，选取相应的视频片段；❷点击"完成"按钮即可，如图 7-12 所示。

步骤 08 ❶切换至"文字"选项卡；❷修改视频的主题文字内容，如图 7-13 所示。

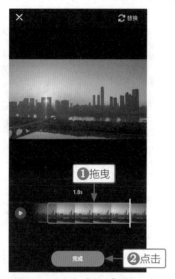

图7-12 点击"完成"按钮

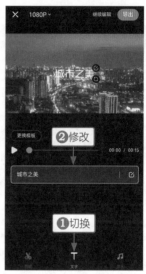

图7-13 修改主题文字

步骤 09 切换至"音乐"选项卡，在此可以更换视频的背景音乐和调节音量，如图 7-14 所示。

步骤 10 点击"导出"按钮进入其界面，用户可以点击"发布 B 站"按钮将视频快速发布到 B 站，也可以点击 🖫 按钮将视频保存到手机相册中，如图 7-15 所示。

图7-14 "音乐"选项卡

图7-15 "导出"界面

7.1.3 闪光文字：美丽夜色

【效果展示】：本实例主要运用必剪App的文字模板功能，制作闪光文字的动态片头效果，让画面显得更具科技感，效果如图7-16所示。

案例效果　　　教学视频

图7-16　效果展示

下面我们介绍使用必剪App制作闪光文字效果的具体操作方法。

步骤 01 在必剪 App 中导入一段素材，点击"文字"按钮，如图 7-17 所示。

步骤 02 执行操作后，点击"添加字幕"按钮，如图 7-18 所示。

图7-17　点击"文字"按钮

图7-18　点击"添加字幕"按钮

步骤 03 在文本框中输入相应文字内容，如图 7-19 所示。

步骤 04 进入"模板"界面，在"动态"选项卡中选择"光速"文字模板，如图 7-20 所示。

图7-19　输入相应文字内容

图7-20　选择"光速"文字模板

步骤 05 ❶切换至"字体"选项卡；❷选择合适的字体类型，如图 7-21 所示。

步骤 06 ❶切换至"花字"选项卡；❷选择一个合适的花字模板；❸并适当调整文字的大小，如图 7-22 所示。

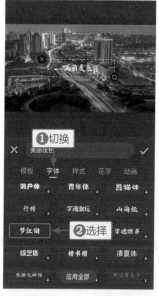

图7-21　选择字体类型

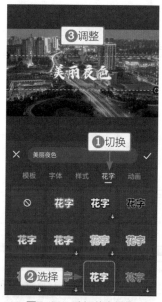

图7-22　选择花字模板

7.1.4 视频变焦：烟雨江南

【效果展示】：本实例主要运用必剪App的"视频变焦"功能，制作"推镜头"的运镜效果，从而突出视频要表达的主体——古塔，效果如图7-23所示。

案例效果　　　教学视频

图7-23　效果展示

下面我们介绍使用必剪App制作视频变焦效果的具体操作方法。

步骤 01 在必剪 App 中导入一段素材，点击视频轨道，如图 7-24 所示。

步骤 02 选择视频轨道后，点击"变焦"按钮，如图 7-25 所示。

图7-24　点击视频轨道　　　　图7-25　点击"变焦"按钮

步骤 **03** 进入"变焦"界面，选择"推近"选项，如图 7-26 所示。

步骤 **04** 确认后返回上一步，点击"滤镜"按钮，在"电影"选项卡中选择"文艺"滤镜，如图 7-27 所示。

图7-26 选择"推近"选项

图7-27 选择"文艺"滤镜

7.1.5 动态跟踪：人物动漫大头贴

【效果展示】：本实例主要运用必剪App的"动态跟踪"功能，让动漫大头贴始终跟随人物头部移动，从而很好地避免人物露脸，效果如图7-28所示。

案例效果　　教学视频

图7-28 效果展示

下面我们介绍使用必剪App制作动态跟踪效果的具体操作方法。

步骤 01 在必剪 App 中导入一段素材，点击"贴纸"按钮，如图 7-29 所示。

步骤 02 在"动态跟踪"选项卡中选择一个卡通头像贴纸，如图 7-30 所示。

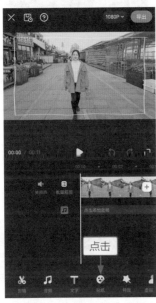

图7-29 点击"贴纸"按钮

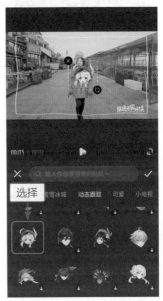

图7-30 选择卡通头像贴纸

步骤 03 在预览区域中，❶适当调整贴纸的位置和大小；❷将贴纸轨道的时长调整为与视频轨道一致；❸点击"添加跟踪"按钮，如图 7-31 所示。

步骤 04 ❶将时间轴拖曳至起始位置；❷点击"开始跟踪"按钮，如图 7-32 所示。

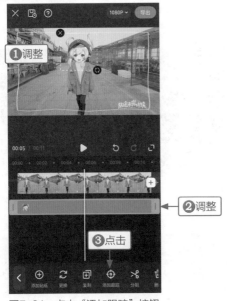

图7-31 点击"添加跟踪"按钮

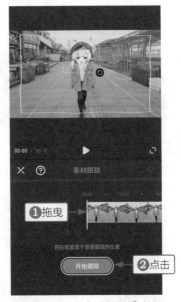

图7-32 点击"开始跟踪"按钮

步骤 05 进入"素材跟踪"界面，显示处理进度，如图 7-33 所示。

步骤 06 稍等片刻，即可完成动态跟踪处理，如图 7-34 所示。

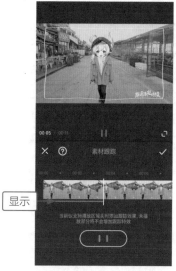

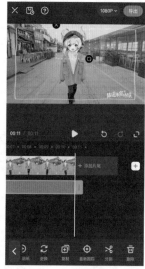

图7-33　显示处理进度　　　　　　图7-34　完成动态跟踪处理

7.2　必剪剪辑全流程：虚拟形象

【效果展示】：作为一款不少UP主都在用的手机端剪辑软件，必剪App能够创建属于视频剪辑者的专属虚拟形象，实现零成本做虚拟UP主。本实例主要运用必剪App的"虚拟形象"功能制作一个动漫MV视频，效果如图7-35所示。

案例效果　　　教学视频

图7-35　效果展示

7.2.1　设置虚拟形象的头部效果

下面主要运用必剪App的"虚拟形象"捏脸功能，制作卡通人物的头部效果，包括脸型、眼睛、嘴巴、眉毛、头发等样式。

步骤 01 ▶ 打开必剪 App，在"创作"界面中点击"虚拟形象"按钮，如图 7-36 所示。

步骤 02 ▶ 执行操作后，点击"装扮形象"按钮，如图 7-37 所示。

图7-36　点击"虚拟形象"按钮

图7-37　点击"装扮形象"按钮

步骤 03 ▶ 进入"头部"界面，在"套装"选项卡中可以直接选择套装模板，如图 7-38 所示。

步骤 04 ▶ ❶切换至"脸型"选项卡；❷选择相应的脸型样式，此处还可以选择肤色，如图 7-39 所示。

图7-38　选择套装模板

图7-39　选择脸型样式

步骤 05 ❶切换至"眼睛"选项卡；❷选择相应的眼睛样式，如图7-40所示。

步骤 06 ❶切换至"嘴巴"选项卡；❷选择相应的嘴巴样式，如图7-41所示。

图7-40　选择眼睛样式

图7-41　选择嘴巴样式

步骤 07 ❶切换至"眉毛"选项卡；❷选择相应的眉毛样式，此处还可以选择眉毛的颜色，如图7-42所示。

步骤 08 ❶切换至"头发"选项卡；❷选择相应的头发样式，如图7-43所示。

图7-42　选择眉毛样式

图7-43　选择头发样式

步骤 09 在上方可以选择头发的颜色，如图 7-44 所示，这里仍然以黄色头发为例。

步骤 10 ❶切换至"妆容"选项卡；❷选择相应的妆容样式，如图 7-45 所示。

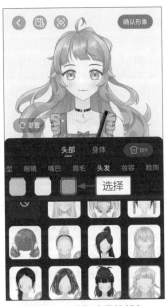

图7-44 选择头发的颜色

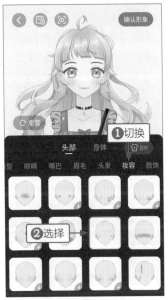

图7-45 选择妆容样式

步骤 11 ❶切换至"脸饰"选项卡；❷选择相应的脸部饰品，如图 7-46 所示。

步骤 12 ❶切换至"头饰"选项卡；❷选择相应的头部饰品，如图 7-47 所示。

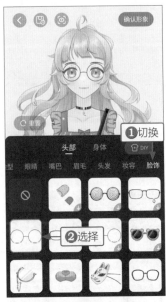

图7-46 选择脸部饰品

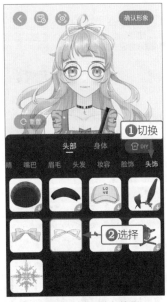

图7-47 选择头部饰品

7.2.2 设置虚拟形象的身体效果

下面主要运用必剪App的"虚拟形象"功能，制作卡通人物的身体效果，包括上衣、下装、项链以及各种挂饰等样式。

步骤 01 点击"身体"按钮进入其界面，即可显示虚拟形象的身体，如图 7-48 所示。

步骤 02 ❶切换至"套装"选项卡；❷选择相应的套装样式，如图 7-49 所示。

图7-48 点击"身体"按钮

图7-49 选择套装样式

步骤 03 ❶切换至"上衣"选项卡；❷选择相应的上衣样式，如图 7-50 所示。

步骤 04 ❶切换至"下装"选项卡；❷选择相应的下装样式，如图 7-51 所示。

图7-50 选择上衣样式

图7-51 选择下装样式

步骤 05 ❶切换至"连体"选项卡；❷选择相应的连体服装样式，如图 7-52 所示。

步骤 06 ❶切换至"项链"选项卡；❷选择相应的项链样式，如图 7-53 所示。

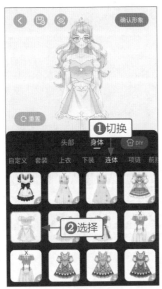

图7-52　选择连体服装样式

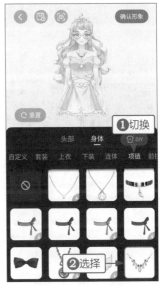

图7-53　选择项链样式

步骤 07 ❶切换至"前挂饰"选项卡；❷选择相应的前挂饰样式，如图 7-54 所示。

步骤 08 ❶切换至"后挂饰"选项卡；❷选择相应的后挂饰样式，如图 7-55 所示。

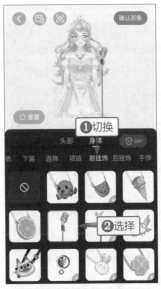

图7-54　选择前挂饰样式

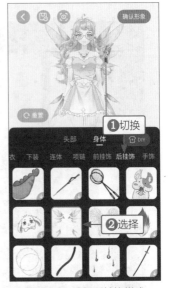

图7-55　选择后挂饰样式

步骤 09 ❶切换至"手饰"选项卡；❷选择相应的手饰样式，如图 7-56 所示。

步骤 10 点击"确认形象"按钮，即可生成对应的虚拟形象，如图 7-57 所示。

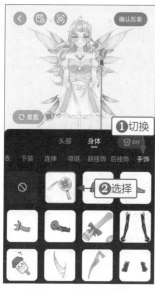

图7-56 选择手饰样式

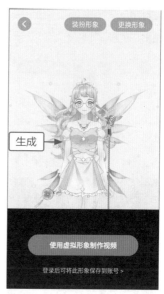

图7-57 生成对应的虚拟形象

专家提醒

在图7-57所示的界面中，点击"更换形象"按钮进入其界面，可以更换做好的其他虚拟形象，如图7-58所示。点击"新建人设"按钮，可以继续创建新的虚拟形象，如图7-59所示。

图7-58 "更换形象"界面

图7-59 创建新的虚拟形象

7.2.3　更换虚拟形象的背景效果

　　下面将给做好的"虚拟形象"增加一些背景素材，让整个视频的动漫氛围感更加浓厚，同时更符合主题。

步骤 01 ▶ 点击"使用虚拟形象制作视频"按钮进入其界面，系统会自动添加一个背景，如图7-60所示。

步骤 02 ▶ ❶选择视频轨道中的背景素材；❷点击"删除"按钮，如图7-61所示。

步骤 03 ▶ ❶选择"虚拟形象"轨道；❷点击"更换背景"按钮，如图7-62所示。

步骤 04 ▶ 进入"素材库"界面，❶切换至"动漫"→"动漫空镜"选项卡；❷选择多个相应的背景素材，如图7-63所示。

图7-60　系统默认添加的背景

图7-61　点击"删除"按钮

图7-62　点击"更换背景"按钮

图7-63　选择相应的背景素材

步骤 05 ▶ 点击"下一步"按钮，即可更换背景，如图7-64所示。

步骤 06 ▶ 适当调整"虚拟形象"轨道的时长，使其与视频轨道保持一致，如图7-65所示。

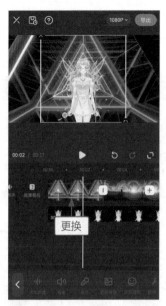

图7-64 更换背景

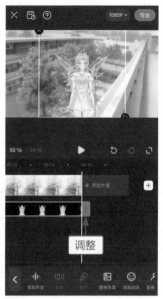

图7-65 调整"虚拟形象"轨道的时长

7.2.4 为虚拟形象设置动态效果

下面将给做好的"虚拟形象"设置一些动态效果，让"虚拟形象"在视频中动起来，显得更加有活力。

步骤 01 ❶拖曳时间轴至起始位置；❷点击"添加动态"按钮，如图 7-66 所示。

步骤 02 ❶在"组合"选项卡中选择"哈咯"选项；❷添加相应的动态效果，如图 7-67 所示。

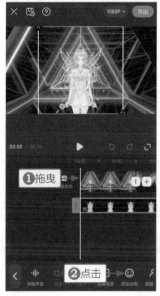

图7-66 点击"添加动态"按钮

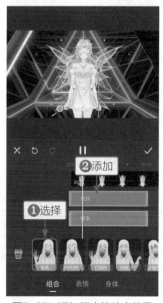

图7-67 添加相应的动态效果

步骤 03 ❶适当向前拖曳时间轴；❷切换至"身体"选项卡；❸选择"摇摆"动态效果，如图 7-68 所示。

步骤 04 使用同样的操作方法，添加多个"摇摆"动态效果，如图 7-69 所示。

图7-68 选择"摇摆"动态效果

图7-69 添加多个动态效果

7.2.5 为虚拟形象添加歌曲和字幕

下面要给"虚拟形象"添加音乐和歌词字幕，制作B站最流行的动漫MV效果，让短视频作品快速获取流量。

步骤 01 ❶拖曳时间轴至起始位置；❷点击"添加声音"按钮，如图 7-70 所示。

步骤 02 执行操作后，点击"音频提取"按钮，如图 7-71 所示。

图7-70 点击"添加声音"按钮

图7-71 点击"音频提取"按钮

步骤 03 进入手机相册，❶选择相应的视频素材；❷点击"使用此视频的声音驱动虚拟形象"按钮，如图 7-72 所示。

步骤 04 执行操作后，显示提取音频和合成进度，如图 7-73 所示。

图7-72 点击相应按钮

图7-73 显示合成进度

步骤 05 稍等片刻，即可合成虚拟形象和音频效果，如图 7-74 所示。

步骤 06 调整"虚拟形象"轨道的时长，与视频轨道保持一致，如图 7-75 所示。

图7-74 合成虚拟形象和音频效果

图7-75 调整"虚拟形象"轨道的时长

步骤 **07** 返回主界面，点击"文字"按钮，如图 7-76 所示。

步骤 **08** 执行操作后，点击"识别字幕"按钮，如图 7-77 所示。

图7-76 点击"文字"按钮

图7-77 点击"识别字幕"按钮

步骤 **09** 进入"自动识别字幕"界面，点击"开始识别"按钮，如图 7-78 所示。

步骤 **10** 执行操作后，显示字幕识别进度，如图 7-79 所示。

图7-78 点击"开始识别"按钮

图7-79 显示字幕识别进度

步骤 **11** 稍等片刻，即可完成字幕识别，点击"批量编辑"按钮，如图 7-80 所示。

步骤 **12** 进入"字幕编辑"界面，修改其中的错误文字，如图 7-81 所示。

图7-80　点击"批量编辑"按钮

图7-81　修改错误文字

步骤 **13** 点击"完成"按钮确认即可，如图 7-82 所示。

步骤 **14** ❶选择文字轨道；❷点击"模板"按钮，如图 7-83 所示。

图7-82　点击"完成"按钮

图7-83　点击"模板"按钮

步骤 15　进入"模板"界面，❶选中"模板、字体、样式、花字、位置应用到识别字幕"复选框；❷选择合适的模板效果，如图7-84所示。

步骤 16　❶切换至"字体"选项卡；❷选择合适的字体类型，如图7-85所示。

图7-84　选择合适的模板效果

图7-85　选择合适的字体类型

步骤 17　❶切换至"花字"选项卡；❷选择合适的花字模板，如图7-86所示。

步骤 18　确认后即可修改歌词字幕的效果，如图7-87所示。

图7-86　选择合适的花字模板

图7-87　修改歌词字幕的效果

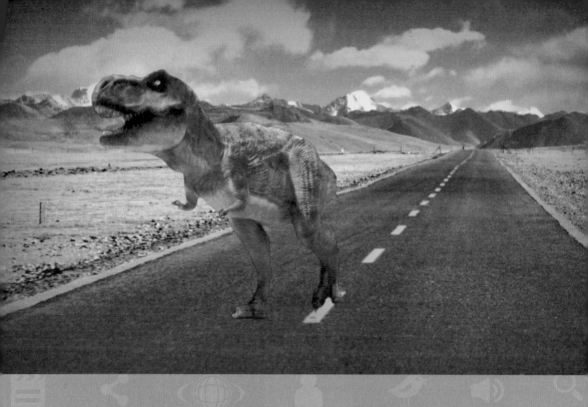

第 8 章

巧影：让你迅速且轻松地编辑视频

　　巧影App是一款手机视频后期处理软件，它的主要功能有视频剪辑、视频图像处理和视频文本处理等。除了对手机视频进行常规编辑之外，巧影App还能实现视频动画贴纸、各种视频主题和多样的过渡效果等，能帮助手机视频的后期处理更上一层楼。

8.1 巧影入门与实操

巧影App的编辑界面不同于其他手机短视频后期软件的编辑界面，它采用的是横屏操作的方式，功能丰富且集中，无须到处寻找或转换界面，非常有利于视频的集中性后期操作。本节将介绍巧影App的入门与实操方法，带领大家迅速了解它的基本功能。

8.1.1 熟悉巧影的界面与功能

下面将整体介绍巧影App的界面与功能，帮助用户牢牢掌握视频剪辑的基本要领。打开巧影App后，其界面如图8-1所示。界面左侧为设置功能和社群链接，右侧为用户之前保存的项目文件。

教学视频

图8-1 打开巧影App后的主界面

点击按钮即可新建项目，并进入"剪辑"界面，其中包括视频编辑功能面板、时间线面板、视频预览区域、系统功能和设置面板等功能板块，如图8-2所示。

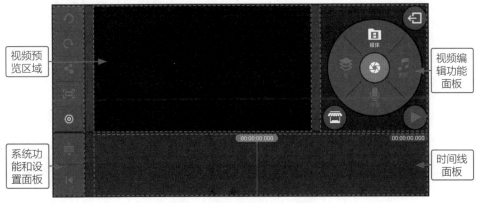

图8-2 巧影App的"剪辑"界面

点击"媒体"按钮即可导入视频，此时便可以使用各种工具对视频进行编辑处理，如图8-3所示。不同于其他剪辑App以轨道来命名，巧影App是以"层"的方式来标注素材名称的，如背景层、视频层、文字层、图片层、效果层、覆盖层、录音层和音频层等。

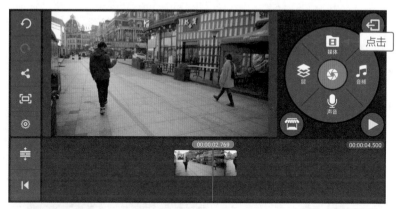

图8-3　导入视频

点击 按钮进入"导出并分享"界面，在此可以调整视频的分辨率和帧率，同时系统会自动计算出视频的码率和容量，点击"导出"按钮即可导出视频文件，如图8-4所示。

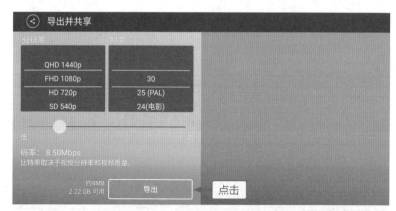

图8-4　"导出并分享"界面

8.1.2　叠加图层：灵魂出窍

【效果展示】：下面通过制作灵魂出窍案例，给大家讲解巧影App中层和不透明度等功能的用法。灵魂出窍的制作过程非常简单，而且效果立竿见影，还特别有意思，如图8-5所示。

案例效果

教学视频

图8-5 效果展示

下面我们介绍使用巧影App制作灵魂出窍效果的具体操作方法。

步骤 01 在巧影 App 中导入一段视频素材，点击"层"按钮，如图 8-6 所示。

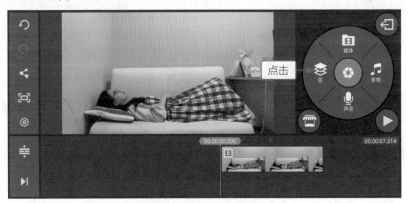

图8-6 点击"层"按钮

步骤 02 在弹出的"层"菜单中点击"媒体"按钮，如图 8-7 所示。

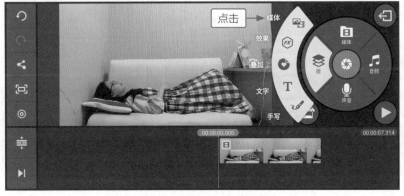

图8-7 点击"媒体"按钮

步骤 03 进入手机相册，选择要添加的视频素材，如图 8-8 所示。

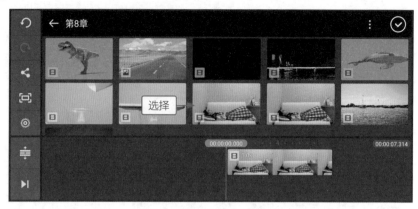

图8-8　选择要添加的视频素材

步骤 04 执行操作后，即可叠加视频层，如图 8-9 所示。

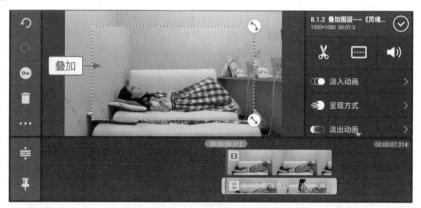

图8-9　叠加视频层

步骤 05 在视频预览区域中，❶放大叠加的层画面至全屏；❷点击"阿尔法（不透明度）"按钮，如图 8-10 所示。

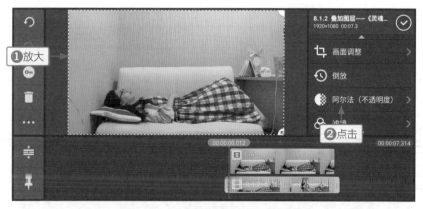

图8-10　点击"阿尔法(不透明度)"按钮

步骤 06 调整"阿尔法（不透明度）"参数为35%；点击 ☑ 按钮保存效果，如图8-11所示。

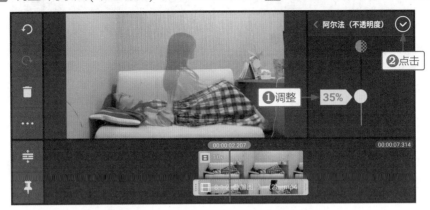

图8-11 调整"阿尔法(不透明度)"参数

8.1.3 画面遮罩：手机倒钱

【效果展示】：本实例主要给大家讲解巧影App的"遮罩"功能，这个功能非常简单实用，可以实现局部遮挡覆盖的效果，可灵活运用于不同的场景，实现非常多的创意合成效果，如图8-12所示。

案例效果　教学视频

图8-12 效果展示

下面我们介绍使用巧影App制作手机倒钱效果的具体操作方法。

步骤 01 在巧影 App 中导入一段视频素材，点击"层"按钮，如图 8-13 所示。

图8-13　点击"层"按钮

步骤 02 在弹出的"层"菜单中点击"媒体"按钮，如图8-14所示。

图8-14　点击"媒体"按钮

步骤 03 导入倒硬币的视频素材，如图8-15所示。

图8-15　导入倒硬币的视频素材

步骤 04 在视频预览区域中，❶放大叠加的层画面至全屏；❷在时间线面板中调整视频层的位置；❸点击"画面调整"按钮，如图8-16所示。

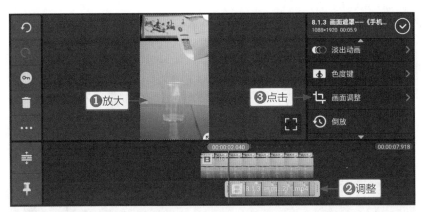

图8-16 点击"画面调整"按钮

步骤 05 调出"画面调整"面板，启用"遮罩"功能，如图 8-17 所示。

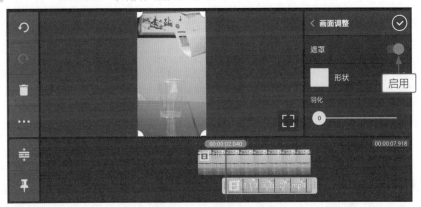

图8-17 启用"遮罩"功能

步骤 06 在视频预览区域中，❶调整遮罩形状的大小；❷将"羽化"参数设置为最大，如图 8-18 所示。

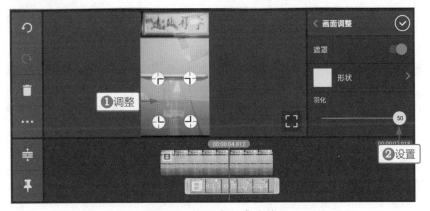

图8-18 设置"羽化"参数

步骤 **07** 点击 ⊙ 按钮确认，即可合成画面，效果如图 8-19 所示。

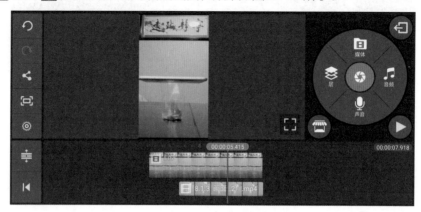

图8-19　合成画面效果

8.1.4　色度键：空中鲸鱼特效

【效果展示】：本实例将讲解巧影App非常强大的"色度键"功能，可以实现视频抠像处理，能够将视频背景色抠除，很多绿幕特效都会用到这个功能，效果如图8-20所示。

案例效果　　　教学视频

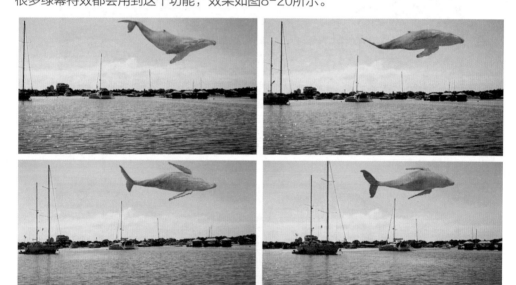

图8-20　效果展示

巧影App的"色度键"功能可以自动识别视频素材的背景色，而且还支持手动选择颜色，同时还可以利用"细节曲线"进行精细化调节。

下面我们介绍使用巧影App制作空中鲸鱼特效视频的具体操作方法。

步骤 **01** 在巧影 App 中导入一段视频素材，依次点击"层"按钮和"媒体"按钮，如图8-21所示。

图8-21　点击"媒体"按钮

步骤 02 导入鲸鱼视频素材，并适当调整其大小，如图 8-22 所示。

图8-22　调整鲸鱼视频素材的大小

步骤 03 ❶选择视频层；❷点击"色度键"按钮，如图 8-23 所示。

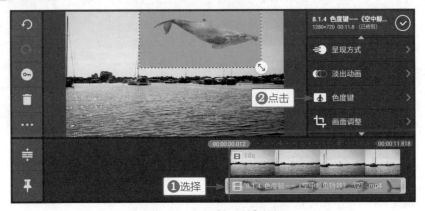

图8-23　点击"色度键"按钮

步骤 04 调出"色度键"面板，启用"色度键"功能即可合成画面，如图8-24所示。

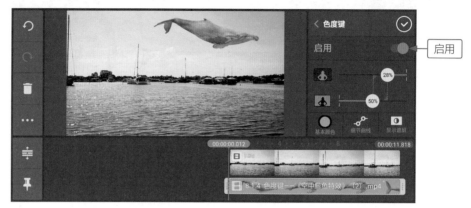

图8-24 启用"色度键"功能

8.1.5 去水印：璀璨星空

【效果展示】：本实例将讲解巧影App的"高斯虚化"效果层功能，对于从各平台上下载的带水印视频，该功能都可以轻松将其去除，效果如图8-25所示。

案例效果　教学视频

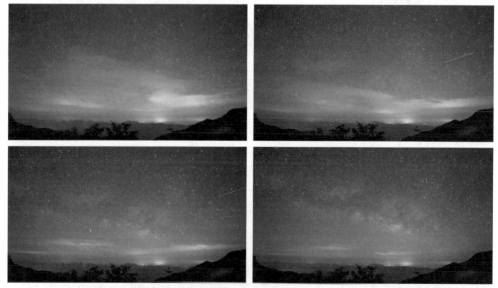

图8-25 效果展示

需要注意的是，对于纯色背景的水印，该功能的去水印效果会更好一些。如果水印的背景比较复杂，则可能会显得比较突兀。

下面我们介绍使用巧影App去水印的具体操作方法。

步骤 01 在巧影App中导入一段视频素材，依次点击"层"按钮和"效果"按钮，如图8-26所示。

图8-26　点击"效果"按钮

步骤 **02** 调出"效果"面板，选择"基础特效"选项，如图 8-27 所示。

图8-27　选择"基础特效"选项

步骤 **03** 展开"基础特效"菜单，选择"高斯虚化"效果，如图 8-28 所示。

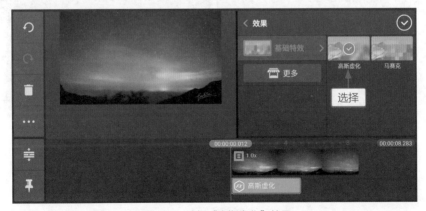

图8-28　选择"高斯虚化"效果

步骤 **04** 在视频预览区域中，❶调整"高斯虚化"效果的形状大小和角度；❷将效果层的时长调整为与背景层一致，如图 8-29 所示。

图8-29　调整"高斯虚化"效果

8.1.6　混合模式：飞雪

【效果展示】：本实例将给大家介绍一个简单实用且效果很好的功能——"混合"，该功能可以实现经典的"双重曝光"视频合成效果，如图8-30所示。

案例效果　　教学视频

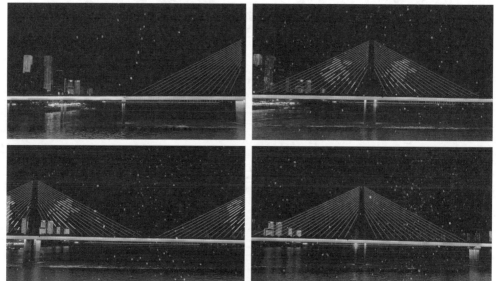

图8-30　效果展示

需要注意的是，使用"混合"功能合成画面时，视频背景最好为白色或黑色的纯色，这样合成效果会更好。

下面我们介绍使用巧影App制作飞雪效果的具体操作方法。

步骤 01 在巧影Ann中导入一段视频素材，依次点击"层"按钮和"媒体"按钮，如图8-31所示。

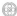

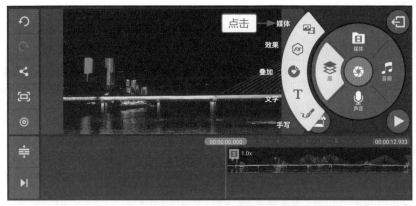

图8-31 点击"媒体"按钮

步骤 02 导入雪花视频素材，并适当调整其大小，如图8-32所示。

图8-32 调整雪花视频素材的大小

步骤 03 ❶选择视频层；❷点击"混合"按钮，如图8-33所示。

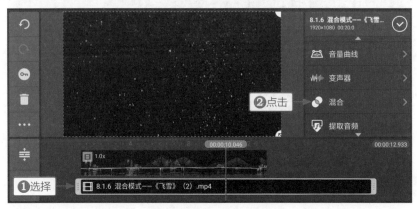

图8-33 点击"混合"按钮

专家提醒

选择视频素材，在右侧的视频编辑功能面板中点击 ✂ 按钮，在弹出的"剪辑/拆分"菜单中选择"从播放指针拆分"选项，即可从时间轴位置处将视频拆分为两段。在左侧的系统功能和设置面板中点击 ··· 按钮，在弹出的菜单中选择"复制为图层"选项，即可复制所选的视频素材。

步骤 04 调出"混合"面板，选中"屏幕"单选按钮，如图8-34所示。

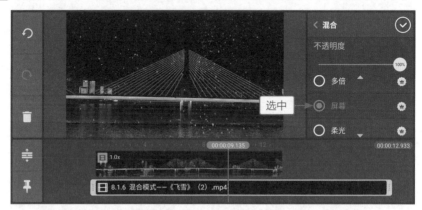

图8-34 选中"屏幕"单选按钮

步骤 05 点击 ⊙ 按钮确认，即可合成画面，效果如图8-35所示。

图8-35 合成画面效果

8.2 巧影剪辑全流程：恐龙特效

【效果展示】：本实例主要运用巧影App的"色度键"和"关键帧"功能，制作一个行走的恐龙视频效果，如图8-36所示。"关键帧"功能可以实现视频、图片、文字等素材的动

案例效果

教学视频

画效果，让这些素材随着设定的运动轨迹进行移动。

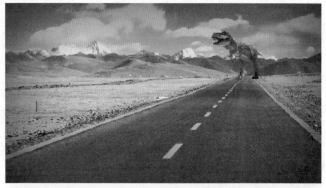

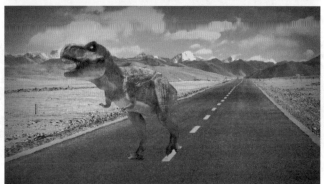

图8-36 效果展示

8.2.1 制作视频的背景效果

下面主要运用巧影App的"滤镜"调色功能，制作视频的背景效果，让画面的整体色调显得更有氛围感。

步骤 01 打开巧影 App，在主界面点击 ⊡ 按钮，如图 8-37 所示。

图8-37 点击相应按钮

步骤 02 执行操作后，选择合适的视频比例，如图 8-38 所示。

图8-38　选择视频比例

步骤 03 进入"剪辑"界面，点击"媒体"按钮，如图 8-39 所示。

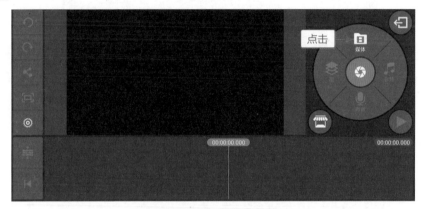

图8-39　点击"媒体"按钮

步骤 04 选择相应视频素材，将其添加到时间线面板中，如图 8-40 所示。

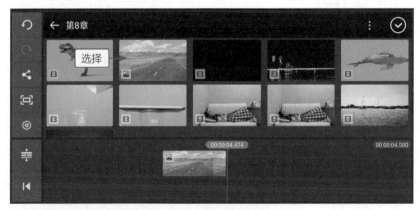

图8-40　选择相应视频素材

步骤 05 选择背景层，将其"播放时间"调整为 6s 左右，如图 8-41 所示。

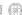

图8-41　调整播放时间

步骤 06 执行操作后，点击"滤镜"按钮，如图 8-42 所示。

图8-42　点击"滤镜"按钮

步骤 07 调出"颜色色调"面板，选择"基础"选项，如图 8-43 所示。

图8-43　选择"基础"选项

步骤 08 在"基础"选项区中选择 B11 选项，如图 8-44 所示。

步骤 09 点击✅按钮确认，即可调整背景画面的颜色，效果如图 8-45 所示。

图8-44　选择B11选项

图8-45　调整背景画面的颜色

8.2.2 恐龙素材的抠像处理

下面主要运用巧影App的"色度键"功能对绿幕素材进行抠像处理，抠出恐龙素材，从而快速合成画面效果。

步骤 01 依次点击"层"按钮和"媒体"按钮，如图 8-46 所示。

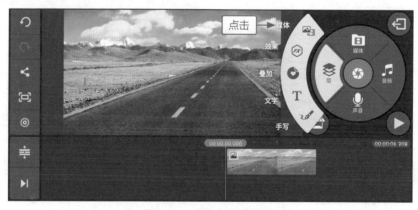

图8-46　点击"媒体"按钮

步骤 02 进入手机相册，选择恐龙绿幕素材，如图 8-47 所示。

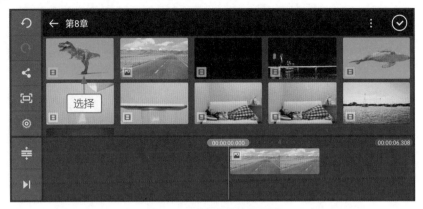

图8-47　选择恐龙绿幕素材

步骤 03 弹出"需要重新编码"对话框，点击"在 1080p 重新编码"按钮，如图 8-48 所示。

图8-48　点击相应按钮

步骤 04 对视频进行重新编码剪辑处理，并显示处理进度，如图 8-49 所示。

图8-49　重新编码剪辑处理

步骤 05 导入恐龙绿幕素材后，点击"色度键"按钮，如图 8-50 所示。

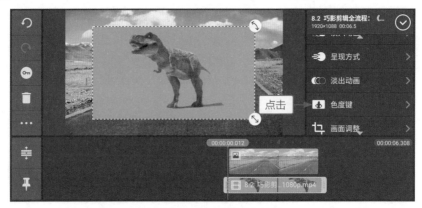

图8-50 点击"色度键"按钮

步骤 06 调出"色度键"面板，启用"色度键"功能，如图 8-51 所示。

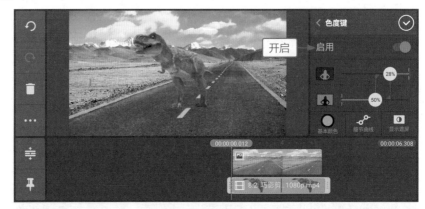

图8-51 启用"色度键"功能

步骤 07 适当调整"色度键"的不透明度比例，让恐龙素材周边的绿幕完全消失，如图 8-52 所示。

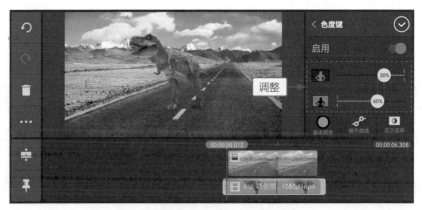

图8-52 调整"色度键"的不透明度比例

8.2.3 恐龙素材的色彩处理

下面主要运用巧影App的"滤镜"调色功能调整恐龙素材的色彩，使其形象更加有立体感。

步骤 01 点击"滤镜"按钮，如图 8-53 所示。

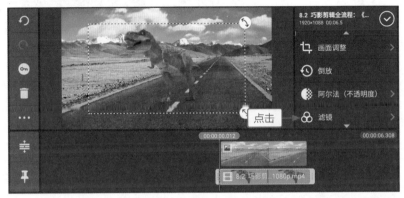

图8-53 点击"滤镜"按钮

步骤 02 调出"颜色色调"面板，选择"基础"选项，如图 8-54 所示。

图8-54 选择"基础"选项

步骤 03 在"基础"选项区中选择 B07 选项，如图 8-55 所示。

图8-55 选择B07选项

步骤 04 点击 ⊙ 按钮确认，即可调整恐龙素材的颜色，效果如图 8-56 所示。

图8-56 调整恐龙素材的颜色

8.2.4 制作恐龙走动的效果

下面主要运用巧影App的"关键帧"功能制作恐龙行走的动画效果，同时随着恐龙离镜头越来越近，身体也变得越来越大。

步骤 01 ❶选择视频层；❷点击"关键帧"按钮 🔘，如图 8-57 所示。

图8-57 点击"关键帧"按钮

步骤 02 ❶适当调整恐龙素材的大小和位置；❷在视频层的起始位置处添加一个关键帧，如图 8-58 所示。

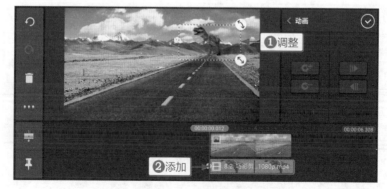

图8-58 添加关键帧

步骤 03 将时间轴拖曳至视频层的结束位置处，如图 8-59 所示。

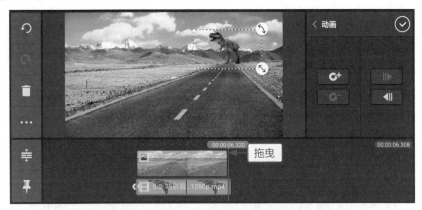

图8-59 拖曳时间轴

步骤 04 ❶适当调整恐龙素材的大小和位置；❷自动生成关键帧，如图 8-60 所示。

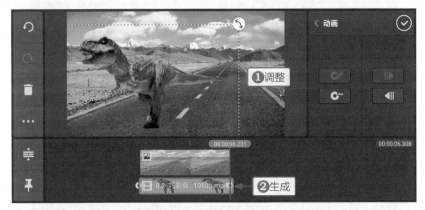

图8-60 自动生成关键帧

步骤 05 点击⊘按钮确认，即可为恐龙素材添加动画效果，如图 8-61 所示。

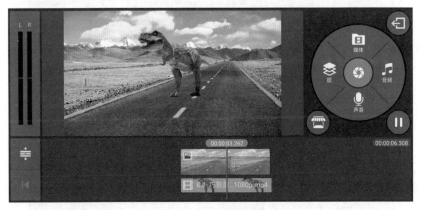

图8-61 添加动画效果

8.2.5 为视频添加背景音效

下面主要运用巧影App的"音频"功能给整段视频添加恐龙叫声的背景音效，让视频更有画面感。

步骤 01 ❶将时间轴拖曳至时间线的起始位置处；❷点击"音频"按钮，如图8-62所示。

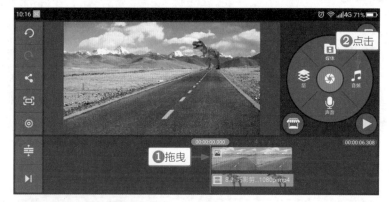

图8-62 点击"音频"按钮

步骤 02 进入"音频浏览器"界面，选择相应的音频素材，如图8-63所示。

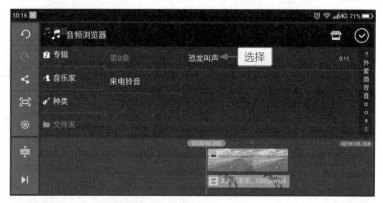

图8-63 选择相应的音频素材

步骤 03 执行操作后，点击➕按钮，如图8-64所示。

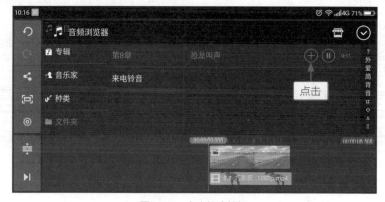

图8-64 点击相应按钮

步骤 **04** 执行操作后，即可将音频素材添加到音频层中，如图 8-65 所示。

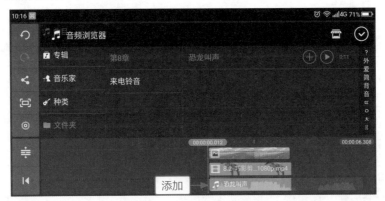

图8-65　将素材添加到音频层中

步骤 **05** 点击◎按钮确认，即可添加背景音效，同时系统会根据背景层的时长自动对音频层进行裁剪，如图 8-66 所示。

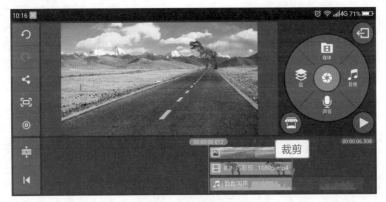

图8-66　添加背景音效

Vlog

分享真实的你

第 9 章

VUE：用 Vlog 记录分享真实生活

学前提示

VUE Vlog App主要用于朋友圈小视频的拍摄与后期制作，让短视频也能轻松拍出电影感。VUE Vlog App的最大亮点就是界面简洁干净，以黑白色为主，而且视频风格偏向潮流与清新，专注于影片视频的拍摄和编辑，是一款手机小视频制作编辑"神器"。

9.1 VUE入门与实操

Vlog是指以视频日志的方式记录生活，内容包括大型的活动记录和琐碎的生活点滴，用视频的方式代替文字、图片形式的日志，可读性更高，主题更明确。Vlog与抖音等短视频的主要区别在于，它需要大量的后期剪辑工作，而且内容往往更具故事性，能够引起观众的共鸣或兴趣。

使用VUE Vlog App便可以随时随地拍摄视频和简单高效地制作视频，同时Vlog还是一个可以和志同道合的用户进行交流的平台，能够通过Vlog这种视频形式满足用户的表达欲。

9.1.1 熟悉 VUE 的界面与功能

打开VUE Vlog App后，进入"开屏"界面，界面背景为白色，中心则是黑色加粗字体的App名称，主要用于强调品牌Logo，如图9-1所示。进入App"首页"界面后，主界面分为"关注""推荐"和"学院"3个板块，为用户推荐优质的Vlog内容，用户可以直接播放、评论、点赞和关注这些Vlog内容，如图9-2所示。

教学视频

图9-1 "开屏"界面

图9-2 "首页"界面

VUE Vlog App的底栏为其他功能入口，其中视频拍摄和编辑入口位于底栏的正中央，同时用一个红色的相机按钮■进行了强调。点击■按钮进入"内容创作"界面，其中包括剪辑、拍摄、素材等功能，如图9-3所示。点击■按钮还可以进入"补给站"界面，在此可以下载更多的文字素材，如图9-4所示。

图9-3 "内容创作"界面

图9-4 "补给站"界面

在"内容创作"界面中点击"剪辑"按钮，选择相应的视频或照片素材后，即可进入"视频编辑"界面，主要分为"分段""剪辑""音乐""文字""贴纸"和"边框"这几个功能模块，如图9-5所示。

图9-5 "视频编辑"界面

视频编辑完成后，点击"下一步"按钮，进入"视频生成"界面。❶点击···按钮；❷在弹出的菜单中选择"仅保存至本地"选项，如图9-6所示。执行操作后，开始生成视频，并以矩形进度条的方式显示视频生成进度，直观且生动。视频生成后，进入"保存成功"界面，用户可以将视频分享到微信、微博等平台，如图9-7所示。

图9-6　选择"仅保存至本地"选项

图9-7　"保存成功"界面

9.1.2　智能剪辑：分享真实的你

【效果展示】：本实例主要使用VUE Vlog App的"智能剪辑"功能，将多张照片或多个视频素材一键生成Vlog作品，效果如图9-8所示。

案例效果　　教学视频

图9-8　效果展示

下面我们介绍使用VUE Vlog App"智能剪辑"功能创作视频的具体操作方法。

步骤 01 进入"内容创作"界面，点击"智能剪辑"按钮，如图 9-9 所示。

步骤 02 进入手机相册，❶选择相应的照片或视频素材；❷点击"导入"按钮，如图 9-10

所示。

图9-9　点击"智能剪辑"按钮

图9-10　点击"导入"按钮

步骤 03 执行操作后，即可生成默认模板的视频效果，如图 9-11 所示。

步骤 04 在下方选择其他模板，即可改变视频效果，如图 9-12 所示。本实例选择的是默认模板效果。

图9-11　默认模板效果

图9-12　选择其他模板

步骤 05 点击"下一步"按钮，进入"视频编辑"界面，点击"文字"按钮进入其界面，如图 9-13 所示。

步骤 06 在视频预览区域中选择文字素材，点击 ✐ 按钮，如图 9-14 所示。

图9-13　点击"文字"按钮

图9-14　点击相应按钮

步骤 07 进入"编辑文字"界面，修改文字内容，如图 9-15 所示。

步骤 08 点击 ✔ 按钮，即可确认文字的修改，效果如图 9-16 所示。

图9-15　修改文字内容

图9-16　确认文字的修改

步骤 09 返回"视频编辑"界面，❶点击"分段"按钮进入其界面；❷点击"画面调节"按钮，如图 9-17 所示。

步骤 10 进入"画面调节"界面，❶适当调整亮度、对比度、饱和度、色温和锐度等参

数；❷点击"应用到全部分段"按钮，如图 9-18 所示。

图9-17　点击"画面调节"按钮

图9-18　点击"应用到全部分段"按钮

9.1.3　主题模板：喵主写真

【效果展示】：VUE Vlog App的"主题模板"功能可以快速做出卡点、游记、美食、宠物、日常和探店类Vlog视频，如本实例就是一个宠物类的Vlog作品，画面和音乐效果都是满满的可爱风格，效果如图9-19所示。

案例效果　　教学视频

图9-19　效果展示

下面我们介绍使用VUE Vlog App"主题模板"功能创作视频的具体操作方法。

步骤 01 进入"内容创作"界面，点击"主题模板"按钮进入其界面，选择"喵主写真"模板，如图 9-20 所示。

步骤 02 进入"宠物日记"界面，默认选择为"喵星人"模板，如图 9-21 所示。

图9-20　选择"喵主写真"模板

图9-21　"宠物日记"界面

步骤 03 选中"汪星人"单选按钮，查看其他模板效果，如图 9-22 所示。

步骤 04 选好模板后，点击"开始创作"按钮进入手机相册，❶根据提示选择视频和照片素材；❷点击"导入"按钮，如图 9-23 所示。

图9-22　查看其他模板效果

图9-23　点击"导入"按钮

步骤 05 执行操作后，进入"视频编辑"界面，自动合成视频，如图9-24所示。

步骤 06 用户还可以切换至"贴纸"界面，在其中选择添加其他"萌宠"类贴纸，如图9-25所示。

图9-24　自动合成视频

图9-25　"贴纸"界面

9.1.4　分段剪辑：渔人码头

【效果展示】：本实例主要使用VUE Vlog App的"分段"功能，对不同的视频片段单独进行剪辑处理，使其更有节奏感，效果如图9-26所示。

案例效果　　　教学视频

图9-26　效果展示

下面我们介绍使用VUE Vlog App "分段" 功能剪辑视频的具体操作方法。

步骤 01 在 VUE Vlog App 中导入两个视频片段，默认进入 "分段" 界面，如图 9-27 所示。

步骤 02 ❶选择第 1 个片段；❷点击 "速度" 按钮，如图 9-28 所示。

图9-27　进入 "分段" 界面

图9-28　点击 "速度" 按钮

步骤 03 进入 "速度" 界面，选择 4X 选项，如图 9-29 所示。

步骤 04 返回 "视频编辑" 界面，点击 "变焦" 按钮，如图 9-30 所示。

图9-29　选择4X选项

图9-30　点击 "变焦" 按钮

步骤 05 ▶ 进入"变焦"界面，选择"左移"选项，如图 9-31 所示。

步骤 06 ▶ ❶选择第 2 个片段；❷点击"速度"按钮，如图 9-32 所示。

图9-31 选择"左移"选项 图9-32 点击"速度"按钮

步骤 07 ▶ 进入"速度"界面，选择 2X 选项，如图 9-33 所示。

步骤 08 ▶ 返回"视频编辑"界面，点击"变焦"按钮进入其界面，选择"推近"选项，如图 9-34 所示。

图9-33 选择2X选项 图9-34 选择"推近"选项

步骤 **09** 返回"视频编辑"界面，❶点击"音乐"按钮进入其界面；❷点击"点击添加音乐"按钮，如图 9-35 所示。

步骤 **10** 进入"添加音乐"界面，选择"动感"类型，如图 9-36 所示。

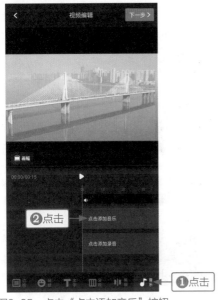

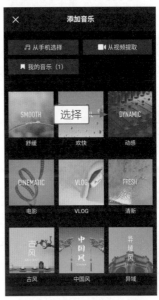

图9-35　点击"点击添加音乐"按钮　　　　图9-36　选择"动感"类型

步骤 **11** 进入"动感"界面，❶选择合适的背景音乐；❷点击"使用"按钮，如图 9-37 所示。

步骤 **12** 执行操作后，即可添加背景音乐，如图 9-38 所示。

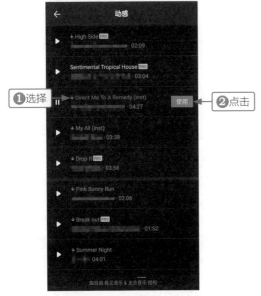

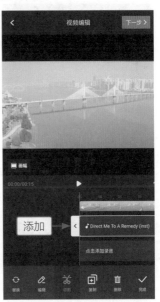

图9-37　点击"使用"按钮　　　　　　　图9-38　添加背景音乐

9.1.5 视频边框：周末愉快

【效果展示】：本实例主要使用VUE Vlog App的"边框"功能，给视频画面添加边框效果，让视频主题更加突出，效果如图9-39所示。

案例效果　　教学视频

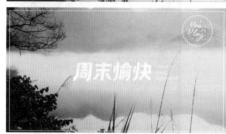

图9-39　效果展示

下面我们介绍使用VUE Vlog App制作视频边框效果的具体操作方法。

步骤 01 在 VUE Vlog App 中导入一段视频素材，点击"边框"按钮，如图 9-40 所示。

步骤 02 进入"边框"界面，选择相应的边框样式，如图 9-41 所示。

图9-40　点击"边框"按钮　　　　　　图9-41　选择相应的边框样式

步骤 03 ❶点击"贴纸"按钮进入其界面；❷选择"日常系列"贴纸类型，如图9-42所示。

步骤 04 进入"添加贴纸"界面，选择相应的贴纸素材，如图9-43所示。

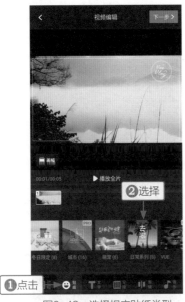

图9-42　选择相应贴纸类型

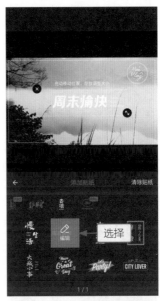

图9-43　选择相应的贴纸素材

9.1.6　时间标签：故乡风光

【效果展示】：本实例主要使用VUE Vlog App的"文字"功能，给视频画面添加时间标签，突出视频的拍摄时间，效果如图9-44所示。

案例效果

教学视频

图9-44　效果展示

下面我们介绍使用VUE Vlog App给视频添加时间标签的具体操作方法。

步骤 01 在 VUE Vlog App 中导入一段视频素材，点击"文字"按钮，如图9-45 所示。

步骤 02 进入"文字"界面，点击"时间地点"按钮，如图9-46 所示。

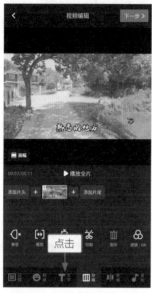

图9-45　点击"文字"按钮

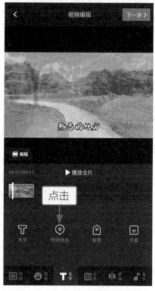

图9-46　点击"时间地点"按钮

步骤 03 执行操作后，❶选择合适的文字模板；❷在添加的文字模板中点击"时针"图标⊙，如图 9-47 所示。

步骤 04 打开日历菜单，❶选择相应的年月日；❷点击右下角的"确定"按钮，如图9-48 所示。

图9-47　点击"时针"图标

图9-48　选择相应的年月日

步骤 05 打开时针菜单，❶选择相应的时间点；❷点击右下角的"确定"按钮，如图9-49所示。

步骤 06 返回"分段"界面，点击"滤镜"按钮，如图9-50所示。

图9-49　选择相应的时间点

图9-50　点击"滤镜"按钮

步骤 07 进入"滤镜"界面，选择CT1滤镜，如图9-51所示。

步骤 08 返回"分段"界面，点击"画面调节"按钮进入其界面，适当调整"锐度"参数，增加画面的清晰度，如图9-52所示。

图9-51　选择CT1滤镜

图9-52　调整"锐度"参数

9.2 VUE剪辑全流程：高空车轨

【效果展示】：本实例主要使用VUE Vlog App对多个视频片段进行分段剪辑处理，同时给视频添加片头和片尾效果，营造更强烈的电影画面感，效果如图9-53所示。

案例效果　教学视频

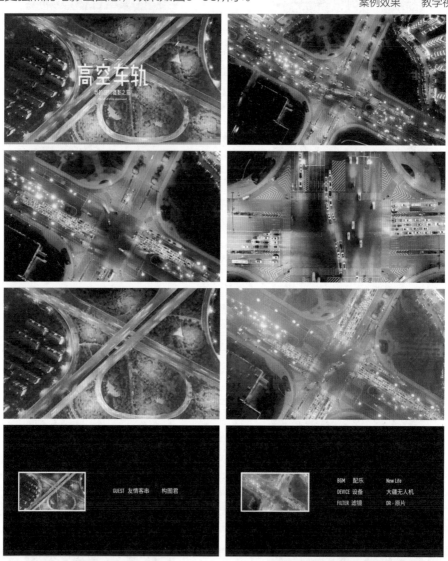

图9-53　效果展示

9.2.1 导入并编辑视频素材

首先将要编辑的多个视频导入到VUE Vlog App中，并进行适当的调色处理，让视频画面更加吸睛。

步骤 01 进入"内容创作"界面，点击"剪辑"按钮，如图 9-54 所示。

步骤 02 进入手机相册，❶选择相应的视频素材；❷点击"导入"按钮，如图 9-55 所示。

图9-54 点击"剪辑"按钮

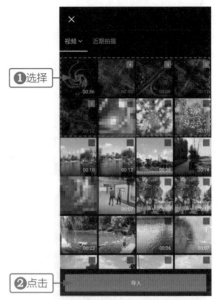

图9-55 点击"导入"按钮

步骤 03 导入素材后，点击"滤镜"按钮，如图 9-56 所示。

步骤 04 进入"滤镜"界面，❶选择R1滤镜；❷点击"应用到全部分段"按钮，如图 9-57 所示。

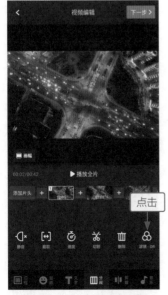

图9-56 点击"滤镜"按钮

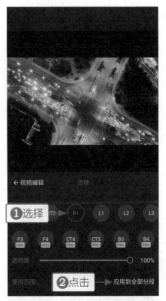

图9-57 点击"应用到全部分段"按钮

步骤 05 弹出信息提示框，点击"确定"按钮，即可为所有分段素材添加滤镜效果，如图 9-58 所示。

步骤 06 执行操作后，点击"画面调节"按钮，如图 9-59 所示。

图9-58 点击"确定"按钮

图9-59 点击"画面调节"按钮

步骤 07 进入"画面调节"界面，❶适当调整"锐度"参数；❷点击"应用到全部分段"按钮，如图 9-60 所示。

步骤 08 执行操作后，即可增加所有分段素材的画面清晰度，如图 9-61 所示。

图9-60 调整"锐度"参数

图9-61 增加画面清晰度

9.2.2　对素材进行变速处理

　　下面主要运用VUE Vlog App的"速度"调整功能，对各个分段素材的播放速度进行调整，加强延时摄影作品的画面感。

步骤 01 ❶选择第 1 个片段；❷点击"速度"按钮，如图 9-62 所示。

步骤 02 进入"速度"界面，选择 2X 选项，如图 9-63 所示。

图9-62　点击"速度"按钮

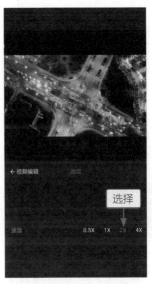

图9-63　选择2X选项

步骤 03 返回"视频编辑"界面，可以看到视频时长变成了原来的一半，如图 9-64 所示。

步骤 04 使用同样的操作方法，对其他分段素材进行变速处理，增强视频的整体节奏感，如图 9-65 所示。

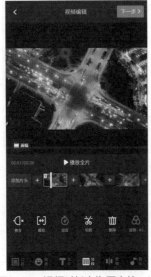

图9-64　视频时长变为原来的一半

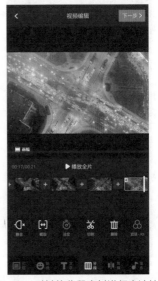

图9-65　对其他分段素材进行变速处理

9.2.3 为视频添加片头效果

下面主要运用VUE Vlog App的"添加片头"功能，制作设计感十足的视频片头效果。

步骤 01 在视频轨道中，点击"添加片头"按钮，如图9-66所示。

步骤 02 进入"选择片头样式"界面，选择相应的片头样式，如图9-67所示。

步骤 03 预览片头样式效果，点击"选择此样式"按钮，如图9-68所示。

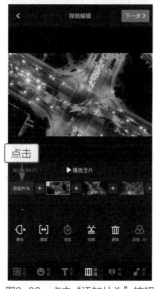

图9-66　点击"添加片头"按钮

图9-67　选择相应的片头样式

步骤 04 进入"添加片头信息"界面，分别输入"片头标题"和"名字"，如图9-69所示。

图9-68　点击"选择此样式"按钮

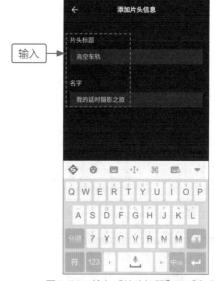

图9-69　输入"片头标题"和"名字"

步骤 **05** 执行操作后，点击"下一步"按钮，如图9-70所示。

步骤 **06** 执行操作后，显示视频生成进度，如图9-71所示。

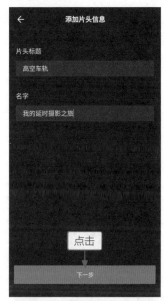

图9-70　点击"下一步"按钮　　　　　　　图9-71　显示视频生成进度

步骤 **07** 稍等片刻，即可生成视频片头效果，点击"选择此片头"按钮，如图9-72所示。

步骤 **08** 执行操作后，即可制作出视频片头，同时会自动在后方添加转场效果，如图9-73所示。

图9-72　点击"选择此片头"按钮　　　　　图9-73　制作出视频片头

9.2.4 为视频添加转场效果

下面主要运用VUE Vlog App的"转场编辑"功能，在各个分段素材的连接处添加不同的转场效果，让视频过渡更加平滑。

步骤 01 ▶ 点击第 1 个分段素材和第 2 个分段素材中间的➕按钮，如图 9-74 所示。

步骤 02 ▶ 执行操作后，点击"转场效果"按钮，如图 9-75 所示。

图9-74　点击相应按钮

图9-75　点击"转场效果"按钮

步骤 03 ▶ 进入"转场编辑"界面，选择"叠化"转场效果，如图 9-76 所示。

步骤 04 ▶ 执行操作后，"叠化"转场变成了编辑按钮状态，点击"编辑"按钮，如图 9-77 所示。

图9-76　选择"叠化"转场效果

图9-77　点击"编辑"按钮

步骤 05 执行操作后，设置"转场时长"为"慢"，如图 9-78 所示。

步骤 06 返回"视频编辑"界面，可以看到分段素材中间的转场图标变成了🅧状态，表示添加了"**叠化**"转场效果，如图 9-79 所示。

图9-78　设置"转场时长"选项

图9-79　添加"叠化"转场效果

步骤 07 用同样的操作方法，❶为中间两个分段素材添加"闪白"转场效果；❷为最后两个分段素材添加"缩放"转场效果，如图 9-80 所示。

图9-80　为其他分段素材添加转场效果

9.2.5 为视频添加片尾效果

下面主要运用VUE Vlog App的"添加片尾"功能，制作充满电影感的视频片尾效果。通过字幕和视频回顾等内容，加深观众对视频和创作者的印象。

步骤 01 在视频轨道的末端，点击"添加片尾"按钮，如图9-81所示。

步骤 02 进入"选择片尾样式"界面，选择相应的片尾样式，如图9-82所示。

步骤 03 预览所选的片尾样式效果，点击"选择此样式"按钮，如图9-83所示。

图9-81 点击"添加片尾"按钮

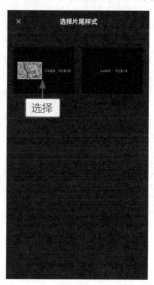

图9-82 选择相应的片尾样式

步骤 04 ❶输入相应的"导演""客串"和"设备"字幕信息；❷点击"确定"按钮，如图9-84所示。

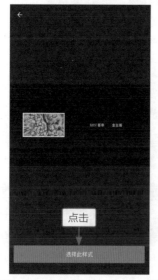

图9-83 点击"选择此样式"按钮

图9-84 点击"确定"按钮

步骤 05 执行操作后，显示片尾效果的生成进度，如图 9-85 所示。

步骤 06 稍等片刻，即可生成并添加片尾效果，如图 9-86 所示。

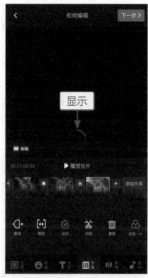

图9-85 显示片尾生成进度

图9-86 添加片尾效果

9.2.6 为视频添加背景音乐

下面主要运用VUE Vlog App的"音乐"功能，为做好的视频添加背景音乐效果，让视频看起来更有气氛。

步骤 01 点击"音乐"按钮进入其界面，如图 9-87 所示。

步骤 02 ❶选择音乐轨道中的素材；❷点击"删除"按钮，如图 9-88 所示。

图9-87 点击"音乐"按钮

图9-88 点击"删除"按钮

步骤 **03** 弹出信息提示框，点击"确定"按钮，如图 9-89 所示，即可删除音频。

步骤 **04** 点击"点击添加音乐"按钮进入其界面，点击"我的音乐"按钮，如图9-90所示。

图9-89 点击"确定"按钮

图9-90 点击"我的音乐"按钮

步骤 **05** 进入"我的音乐"界面，❶选择相应的背景音乐；❷点击"使用"按钮，如图 9-91 所示。

步骤 **06** 执行操作后，即可为视频添加背景音乐，如图 9-92 所示。

图9-91 点击"使用"按钮

图9-92 添加背景音乐